HEXAGON ART GALLERY 03

You Hye-Jeong

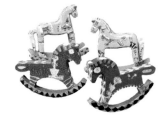

HEXAGON ART GALLERY 03

눈을 뜨고 꿈꾸다
유혜정

2021년 10월 15일 초판 1쇄 발행

지 은 이 유혜정
발 행 인 조동욱
편 집 인 조기수
펴 낸 곳 출판회사 헥사곤 Hexagon Publishing Co.
등 록 제2018-000011호 (등록일: 2010. 7. 13)
주 소 경기도 성남시 분당구 성남대로 51, 270
전 화 070-7743-8000
팩 스 0303-3444-0089
이 메 일 joy@hexagonbook.com
웹사이트 www.hexagonbook.com

ⓒ 유혜정 2021, Printed in KOREA

ISBN 979-11-89688-67-7 04650
ISBN 979-11-89688-66-0 (세트)

눈을 뜨고 꿈꾸다

유 혜 정

WWW.HEXAGONBOOK.COM

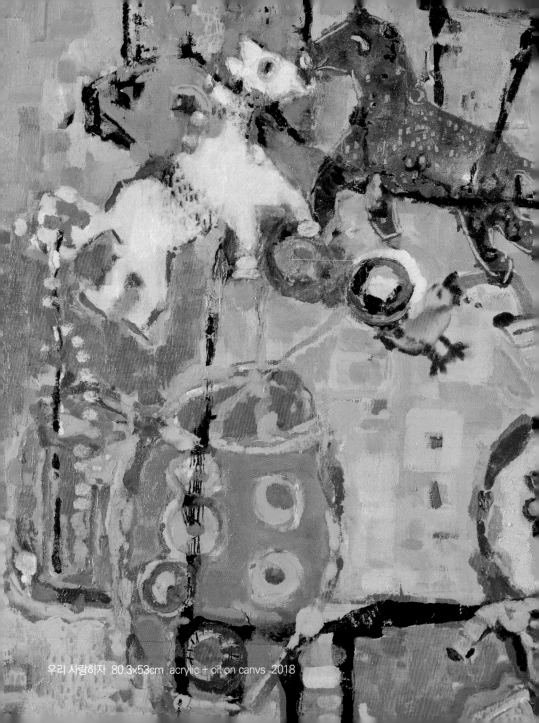

우리 사랑하자 80.3×53cm acrylic + oil on canvs 2018

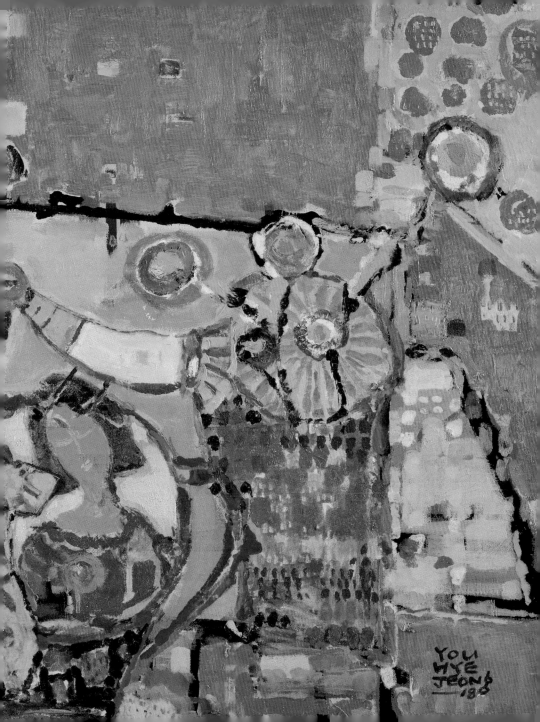

●차례

10 단상들, 자유, 꿈, 마술, 비밀, 이름 _ 현지연

19 치열한여정 빛나는그림언어 _ 노충현

32 작가노트 1 : 그림은 인내심과 닮았다

42 작가노트 2 : 나다움

44 작가노트 3 : 언젠가 그날이 오면

52 작가노트 4 : 삶은 여행

54 작가노트 5 : 비천해지고싶지 않은 그 독기

76 작가노트 6 : 꿈의 강

78 작가노트 7 : 자신을 찾아가는 여정

124 희망을 그리는 작가

144 작가노트 8 : 눈을 뜨고 꿈꾸다

146 프로필

단상들, 자유, 꿈, 마술, 비밀, 이름
: 유혜정의 그림

말馬

말이 있다. 눈밭 위의 하얀 달만큼 눈부시게 하얀 말.

화면 위 하얀 말이 꽃 밭을 가로지른다. 가로지르기도 하고 날아가기도 하고 그 영험함을 보여주기라도 하듯 부유한다.

그 말이 작가의 마음 속으로 들어왔다. 쓰으윽.

그렇게 들어온 말 한 마리는 작가를 태우고 달리기 시작한다. 여기로, 저기로. 삶과 죽음의 경계를 넘나들 줄 아는 말은 작가의 꿈이라는 강을 넘기 시작한다. 말은 그를 자유롭게 했다.

말을 그리던 처음쯤 작가, 유혜정은 아직 말과 낯을 가리고 있다. 말은 작가에게 동경과 꿈의 대상이다. 자유에 대한 갈망과 동경이 투영된 대상인 하얀 말은 잡힐 듯 잡히지 않는다. 그것이 '지독한 사랑의 결실'이 될 것이라는 작가의 예상은 틀리지 않았을지 모른다. 부유하듯 달아나는 말을 잡기란 영 쉬운 일이 아닐터이니. 혹은 말은 '꿈과 강'이므로 영원히 잡히지 않는 것일지도 모르니. 우리가 타거나 혹은 자유롭게 달리는 말에 삶과 죽음의 경계를 넘나드는 초월적 힘을 부여하는 것은 일종의 물신적 행위이고 근본적으로 이러한 대상에 부여하는 접근불가능함은 지독하고 환상적인 (종종 실패한) 사랑으로 끝나길 원하기 때문이다. 이 지독한 사랑의 끝에서 아마도 작가는 '꿈과 강'이라는 환상 혹은 욕망 앞에 서있게 될 것이란 걸 직

감하고 있었을지 모른다.

그러나 어쩌면 용감하게도 어느 순간 작가는 말에 접근한다. 접근불가능한 환상적, 물신적 말은 친근하고 친절한, 그리고 유쾌한 말이 된다. 혼자 꽃밭을 가로지르던 말은 이제 춤을 추기도 하고 소녀를 태우기도 하고, 다른 말을 태우기도 한다. 그리고 말은 대체로 웃고 있다. 이제 환상은 다시 속도를 낸다. 말에 대한 친밀성의 경험 혹은 인식에도 불구하고 말은 여전히 (미세하게 다른 경로로) 환상적이고 물신적인 것으로 남아있다. 작가가 '조야백'이라는 말에게서 받았던 '인상'은 이제 작가의 세계 안에서 꿈과 환상과 현실을 넘나든다. 말은 더 장식적이 되고, 더 표현적이 된다.

마술과 꿈의 세계

발터 벤야민Walter Benjamin은 "세계에 대해 어린아이가 처음 경험하는 것은 "어른들이 좀 더 강하다"는 깨달음이 아니라 "오히려 어른들이 마술을 부릴 수 없다"는 깨달음이라고 말했다."

아감벤Giorgio Agamben은 행복은 마술을 통해서만 얻어지는 것이라고 했다. 아감벤은 행복이 당위적이거나, 도덕적, 이성적 주체의 노력에 의한 결과물이 아니라는 것, 그것이 인식대상이 아니며 주체를 초과해 있다는 것을 강조한다. 초자연적 힘 혹은 비밀을 품고 있는 마술의 알 수 없음을 통해서만 행복은 "우리의 것일 수 있다." 그러므로 우리가 어린시절 알게 되는 슬픔, 즉 마술을 부릴 수 없다는 것을 알게 되는 슬픔을 내쫓기 위해 우리는 여전히 마술을 통과해야 한다.

어린 아이는 자신의 외부 세계를 마법이 걸린 세계처럼 바라본다. 샤를 보들레르 Charles Baudelaire는 아이가 하찮은 사물일지라도 그것에 "생생한 흥미를 느끼는" 생생한 인상을 갖는 개체이며 "아이가 형체와 색채를 마구 빨아들이면서 느끼는 기쁨보다 더 우리가 영감이라고 부르는 것과 닮은 것은 없다"고 했다. 생생한 흥

미 혹은 의미 없는 호기심, 세상에 대한 '황홀한' 시선이 주는 쾌락과 신비가 아이들에게 계속 마술이 존재할지도 모른다고 속삭인다. 그러니 우리는 영감을 얻는다는 것은 마술에 걸린 시선, 이 경탄하고 놀라는 어린아이의 기쁨을 발견하는 것이라고 말할 수 있을 것이다.

말이 작가에게 쓰으윽 들어왔을 때, 작가는 마법에 걸린 듯, 경탄하고 놀라는 어린아이인 듯, 마술과 꿈의 세계로 들어갈 수 있었다. 말은 그에게 이러한 진입을 가능하게 한 매개이고, 그 자신과 그리고 그가 원하는 것들과 직면할 수 있게 해준 어떤 것이다. 말하자면 그러한 직면이 그의 자아, 그의 욕망, 그의 비의식의 지대들을 자유로워지게 한 듯하다. 그의 말들이 더 장식적이고 더 표현적이 되는 이유는 바로 이 자유, 그리고 그것으로 얻은 기쁨, 즐거움 혹은 행복의 발현이라고 생각해도 좋지 않을까.

꿈 꿀 능력을 되찾기

"꿈의 강-언젠가 그날이 오면" 시리즈는 접근불가능한 동경의 대상을 작가의 꿈의 세계로 초대하는 과정과도 같다. 조야백의 자유와 영험함에 매료되었던 작가는 말 자체만으로도 신이 나는 듯 화면 위 여기저기 그려 넣는다. '언젠가 그날이 오면'이라는 막연한 희망에 동반자 혹은 친구, 마법사와도 같은 말에 작가는 자신의 애착의 에너지를 쏟아 붇는다. 작가는 어느 순간 자유롭게 말을 그린다. 여기서 말은 특별한 맥락이나 의미를 갖는 기호도 아니고 특별히 자신을 투영한 의인화된 말도 아니다(이즈음의 그림에서 말이 작가의 심리상태를 드러낼 수는 있어도 그것이 작가 자신을 의인화한 이미지라고 보는 것은 정당하지 않아 보인다). 말은 그저 말 자체일 뿐이다. 작가는 말과 놀고 있다고 말하는 것이 어쩌면 조금 더 솔직할 수도 있겠다. 어린아이처럼 말과 놀고 있다. 숨바꼭질을 하듯 숨기도 하고 화면 한 가득 말이

혼자 그러나 외롭지 않게 있기도 하다.

작가는 '아직' 말을 전유(가장 인간중심주의적인 의미에서의 전유)하지 않는다. 오히려 인내심을 갖고 그린다는 작가의 작업 과정은 결국 그 말과 나 자신을 돌보는 행위와 비슷하다. 돌봄이란 어떤 대상에 주의를 기울일 충분한 시간을 갖는 것이라고 할 수 있는데, 베르나르 스티글러Bernard Stiegler는 일상의 모든 순간이 관리되고 통제되는 현대 사회 안에서 파괴된 꿈 꿀 능력을 회복해야만 돌봄의 정신적 능력을 형성할 수 있다는 것을 알려준다. 인내심을 갖고, 형상이 떠오르게 하는 과정과 시간을 쌓아가는 행위를 통해 작가는 말과 자신과 그리는 행위 자체를 돌본다. 물론 작가의 돌봄은 이제 지나친 사랑, '지독한 사랑의 결실'은 아닐지 모른다. 그것은 오히려 트라우마에 대한 치유와 비슷한 것일 수 있다. 개인적이고 현실적으로 상실된(혹은 상실되었다고 생각하는) 또는 좌절된 꿈과 욕망에 대한 치유와 돌봄의 행위이고 몸짓이다. (작가는 여기서 자신이 말과 회화와 스스로를 돌보는 '주체'라기 보다는, 어떻게 드러날지 모르는 말과 회화의 돌봄에 내맡겨진 존재라는 것을 강조하고 지나가자.)

혼자 하는 말

2019년의 개인전 〈삶+여행〉에서 보여준 그의 그림들은 이제 대부분 '언젠가 그날이 오면'과 같은 막연함을 벗어난다. 〈꿈을 꾸는 아이〉, 〈아빠와 크레파스〉, 〈소녀의 마음〉과 같이 꿈 많던 소녀의 마음에 대한 그리움. 자신의 아이가 자라 소녀가 되었다는 것을 보는 엄마로서 표현하는 〈엄마의 마음〉, 〈엄마와 딸〉, 〈내 아이의 방〉. 〈독백의 방〉, 〈고백의 방〉, 〈여자의 방〉과 같은 내면의 공간들. 〈아프다〉, 〈봄맞으러 가야지〉, 〈설레임〉과 같이 작가는 자신의 마음 또한 숨기지 않는다. 이야기는 더 많아졌고, 작가 특유의 따뜻하고 밝은 색채와 질감은 화면을 한 편의 동화처

럼 만들었다. 그리고 이 따뜻함과 유쾌함은 작가의 가장 큰 덕목이 된다.

그런데 이제 말은 〈자화상〉처럼 작가 자신이 투영된 의인화된 대상이 된다. 그의 감정과 이야기를 그대로 전하는 매개이자 그 자신이 되기도 하는 것이다. 혹은 말은 일종의 지지대이자 프레임처럼 구성된다. 말은 그가 안전한 공간을 경계 짓는다. 그렇게 말은 작가의 성(또는 그의 말처럼 '방')이 된다. 말이 이렇게 구성되자 말이 무엇인가를 상징한다는 느낌을 주는 것은 어쩌면 당연한 일일지도 모르겠다. 그런데 여기서 상징은 '온전한'(그래서 닫힌) 의미에 대한 희망에 지나지 않을 수 있다는 것에 주의를 기울여야 한다. 작가는 처음 말과 낯을 가렸던 때와는 다르게 말을 인격적 대상으로 환원하거나 전유한다. 그리고 말은 그렇게 '작가에게' '어떤 것'이 된다. 그래서인가 작가는 "나에게 말馬은 말言이다"라고 말한다. 말을 언어와 동일시하는 것은 언어의 소통가능성에 대한 (다소 신뢰를 잃은) 믿음과 함께 자신에게 고유한 무엇이길 바라는 점유에 대한 희망을 드러낸다. 말 안에 자신과 자신을 설명할 수 있는 것들을 배치하고 그는 그제서야 안전하고 평화롭다고 느낀다. 작가는 '내 언어'로 '내 사물'로 '나'를 드러내는 '용기'를 보여준 것에 안도한다. 그는 자신을 돌보는 일을 잘 해낸 것이다. 그러나 작가가 하는 말(言), 독백이고 고백인 이 혼잣말이 정말 그를 순수하게, 온전하게 설명하는가? 혹은 작가 고유의 언어인가? 그가 원하는 말인가?

마술에 걸린 이름

다시 아감벤에 의하면, 최종적으로 "어린 아이의 슬픔은 마술의 이름을 모른다는 것 보다는 자신에게 부과된 이름에서 자유로워질 수 없다는 것에서 온다." 마술은 사물에 존재하는 "겉으로 드러난 이름 말고도 부름에 응하지 않을 수 없는 감춰진 이름"을 불러내는 것이기 때문이다. 이 비밀스런 이름, "근원적 이름archi-nome"

을 불러내는 능력이야말로 마술가의 능력인데, 이러한 호명, 부름은 이름에서, 어떤 대상에 부여된, '겉으로 드러난' 이름에서 대상을 자유로워지게 하는 것이다.

'근원적 이름'은 대상을 규정하는 이름과는 차이를 갖는, 그 이름에 선행하는 이름이다. 이것이 비밀인 이유는 대상의 '겉으로 드러난' 이름으로는 대상을 온전하게 설명할 수 없기 때문이고 따라서 설명되지 않는 것을 숨겨 온전한 척해야 하기(혹은 억압해야 하기) 때문이다. (중요한 것은 대상이 이 부름을 피할 수 없다는 것이고 그래서 그 이름은 비밀스럽고 근원적으로 있다.) 모든 마법을 믿지 않는 어른들은 따라서 이 비밀스런 호명을 들을 수 없으며, 자신 안에 존재하는 낯선 존재와 관계 맺기에 머뭇거리고, "끈질기게 타자로 향하는 어린아이"를 망각한다.

작가 유혜정은 자유로워지기를 원한다(그렇지 않을까?). 그리고 말과 그린다는 행위가 그를 (어느정도) 자유롭게 한다. 그의 '비밀스런 이름'을 불러주는 것은 바로 말과 그림인 것이다. 그런데 이 부름은 이미 있으나 아직 오지 않은 이름을 부른다. 그것은 그가 간혹 자신을 소녀라고 지칭하거나 꿈 많은 소녀의 마음을 자화상이라고 지칭하는 것과는 다른 이름, 소녀, 딸, 엄마, 아내와는 다른 이름일 것이다. 자신에 대한 연민의 이름과는 다른 이름.

말은 작가에게 어쩌면 그런 이름이거나, 내면의 낯선 존재이거나, 그러니까, 마술에 의해 불리워진 이름일지 모른다. 그리고 화면 위에서 말은 단순히 작가가 투영된 거울과 같은 대상, 인격화된 대상이 아니라 이 비밀스런 이름을 기쁨, 안심, 평화로 경험하게 하는 것으로, 그렇게 나타나야 한다. (비밀스런 이름은 낯설고 그래서 두렵고 불안한 것일 수 있는데, 작가는 이러한 불안과 동요를 잘 드러내진 않는다. 작가는 이 안전함이 깨질까 두려워하는 것은 아닐까 '추측'해본다. 작가는 많은 곳에서, 내부이든 외부이든, 말 가까이, 웅크리고 있다.)

여행, 낯선 세계의 여행자, 문 앞에서

최근 작가는 '삶은 여행'과 같은 시리즈의 그림을 그리고 있다. (〈삶+여행〉과 작은 차이가 있다. 삶에 여행을 더하는 것과 삶이 곧 여행인 것의 존재론적 차이 같은 것.) 화면이 덜 복잡해졌다고 말해야 할까. 화면 전체에 여백도 생기고 말은 조금 더 추상화되기도 한다. 말은 예전처럼 화면 전체를 장악하지도 않는다. 말은 여전히 중요하게 빠지지 않지만 여기서 말은 작가의 서명과도 같고, 마법을 유지해주는 주문과도 같다. (서명은 자신의 소유권을 명시적으로 주장하는 것이고, 주문은 작가가 거는 것이 아니라는 점에서 말은 평화롭게 모순적이다.) 어쨌든 말은 이제 그에게 여행을 떠날 수 있도록 해주는 신비한 힘이고 여행의 동반자이다. '삶은 여행'이란 (어쩔 수 없이 상투적이지만, 상투적인 것을 깨닫는 것의 어려움을 우리는 알고 있다) 작가에게 두려움과 상실, 아쉬움에도 불구하고 떠나야 하는 여행, 굳건하게 가야하는 여행이고, 끝날 것을 알고 있다는 의미에서 죽음과 함께하는 삶을 상기시킨다.

여행자는 늘 위험에 노출된다. 그럼에도 불구하고 작가는 이제 자신의 안전이 깨질까 하는 염려에 (말로) 단단히 성을 쌓지는 않는 듯하다. 이것이 어떤 변화로 그를 이끌 것인지 아직 우리는 서둘러 판단할 필요가 없다. 여행은 언제나 예기치 않은 일과 마주하게 하며, 일정은 수시로 엉망이 되고, 목적지엔 도달할 수 없을지 모르지 않은가. 작가가 자신의 비밀스런 이름을 듣기 위해 이 여행에서 자신을 잃어버릴 위험과 타자를 만날 위험을 감수할 수 있을지도 아직 알 수 없다. 다만 그가 말과 그림으로 떠난 그곳이 점유의 공간(작가가 어디선가 인용한 푸코의 '권력의 공간'이라는 말은 작가에게 어울리지 않는다는 생각을 해본다. 모든 공간이 권력의 공간일 수 있지만, 작가는 권력의 공간이 만들어지는 것을 의식한다기보다는 자신의 세계에 대한 경험에 아직도 놀라워하는 것 같기 때문이다.)이 아니라 환대의 장

소가 되길 바라며. 소설가 김영하가 그의 소설 『살인자의 기억법』의 작가의 말 서두에 쓴 글-말을 듣는다.

"소설을 쓰는 것이 한 세계를 창조하는 것이라 믿었던 때가 있었다. 어린아이가 레고를 갖고 놀듯이 한 세계를 내 맘대로 만들었다가 다시 부수는, 그런 재미난 놀이인 줄 알았던 것이다. 그런데 아니었다. 소설을 쓴다는 것은 마르코 폴로처럼 아무도 경험하지 못한 세계를 여행하는 것에 가깝다. 우선은 그들이 '문을 열어주어야' 한다. 처음 방문하는 그 낯선 세계에서 나는 허용된 시간만큼만 머물 수 있다. 그들이 '때가 되었다'고 말하면 나는 떠나야 한다. 더 머물고 싶어도 그럴 수가 없다."

현지연 / 미술평론가

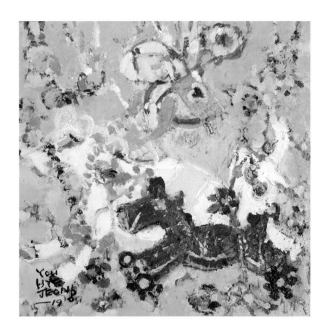

달려라 하니 27x27cm oil on canvas 2019

치열한 여정, 빛나는 그림언어

노충현 / 화가

　가끔은 아주 오래된 일기장을 꺼내 보듯 무의식 속에 저장되어 있는 지난 시간들을 떠올려본다. 긴 시간 속에는 많은 인연의 흔적들이 켜켜이 쌓여있다.
모든 기억이 다 아름다울 수는 없지만 내겐 잔잔한 여운으로 남아 있는 아련한 추억들이 있다.

　그림의 열정과 가르침의 소통이 활발했던 나의 젊은 시절, 그다지 크지 않은 대학에서 많은 학생들과 함께했던 세월이 있었다. 그곳에는 뒤늦게 그림 공부를 시작한 늦깎이 학생들이 다수 있었고 그중에서도 말수는 적지만 예의 바른 언행과 진지한 노력이 돋보이는 한 학생이 기억에 남는다.

　그녀의 학구열은 대학을 졸업한 뒤에도 계속되었고, 이후 석사학위를 취득하고 대학에 강의를 나가면서 화가로서 그리고 엄마로서 자신의 삶에 최선을 다하고 있음을 가끔 전해오는 소식으로 들을 수 있었다.

가끔은 아주 오래된 일기장을 꺼내 보듯 무의식 속에 저장되어 있는 지난 시간들을 떠올려본다. 긴 시간 속에는 많은 인연의 흔적들이 켜켜이 쌓여있다.

모든 기억이 다 아름다울 수는 없지만 내겐 잔잔한 여운으로 남아 있는 아련한 추억들이 있다.

그림의 열정과 가르침의 소통이 활발했던 나의 젊은 시절, 그다지 크지 않은 대학에서 많은 학생들과 함께했던 세월이 있었다. 그곳에는 뒤늦게 그림 공부를 시작한 늦깎이 학생들이 다수 있었고 그중에서도 말수는 적지만 예의 바른 언행과 진지한 노력이 돋보이는 한 학생이 기억에 남는다.

그녀의 학구열은 대학을 졸업한 뒤에도 계속되었고, 이후 석사학위를 취득하고 대학에 강의를 나가면서 화가로서 그리고 엄마로서 자신의 삶에 최선을 다하고 있음을 가끔 전해오는 소식으로 들을 수 있었다.

놀라운 것은 가끔 마주하는 그녀의 그림에서 삶에 대한 깊은 애정과 집중력이 느껴졌고 그것을 표현하는 방식에는 두려움이나 주저함이 없다는 것이었다.

그림은 작가의 생각과 감정이 이입되어 자기만의 미학적 논리와 독자적 조형으로 창작되는 것이라 생각한다. 유혜정이 살아온 치열했던 삶의 여정과 앞으로 살아갈 삶에 대한 희망은 하나의 조형으로 완성되어 그녀의 작품 속에서 새로운 언어를 만들어내고 있었다.

그녀의 그림 속에서 자신은 언제나 보이지 않는 주인공으로 존재한다.

· 나를 숨겨놓은 이유 - 어쩌면 유혜정이 선택한 겸손의 일부일지 모른다.
· 몽상가적 상상력 - 어린아이처럼 꿈을 꾸듯 상상한다.

- 달리고 싶은 욕망 - 멈춤과 쉼이 낯선 그녀의 심장은 그림 속에도
 의인화된 동물들의 모습으로 한없이 뛰고 있었다.
- 길 위에 선 자아 - 이제 삶의 새로운 여행을 꿈꾸듯 길road을
 선택한다.

유혜정의 그림은 보는 이로 하여금 어렵지 않게 다가설 수 있지만 한편 자신을 쉽게 드러내지 않는 것은 그녀의 삶의 방식과도 닮아 있는 것과 동시에 무한한 예술 세계에 나를 처절하게 던져 놓는 용기의 표현으로 보인다.

어쩌면 유혜정의 예술혼은 과거도 미래도 아닌 현재의 나에 집중하고자 하는 끊임없는 도전에서 비롯되었다고 하겠다.

바라건대, 유혜정의 치열했던 도전에 어떤 이유가 있었다면 이제는 그것을 잠시 내려놓고 영혼의 휴식을 통한 게으름이 주는 미학에도 새로운 관심을 가져보길 권한다.

그러면 무심히 지나쳤던 '쉼'의 공백이 새로운 조형으로 자라남과 동시에 자신만의 삶의 의미를 찾아가는 길 위의 여행자로서의 유혜정의 여정은 더욱 빛날 것이라 믿는다.

이번 화집의 출간으로 그동안의 작업의 결과물들을 되돌아보며 지난날의 삶을 중간정리 하는 과정의 진통을 잘 이겨내고 성장할 유혜정에게 따뜻한 응원과 격려의 박수를 보낸다.

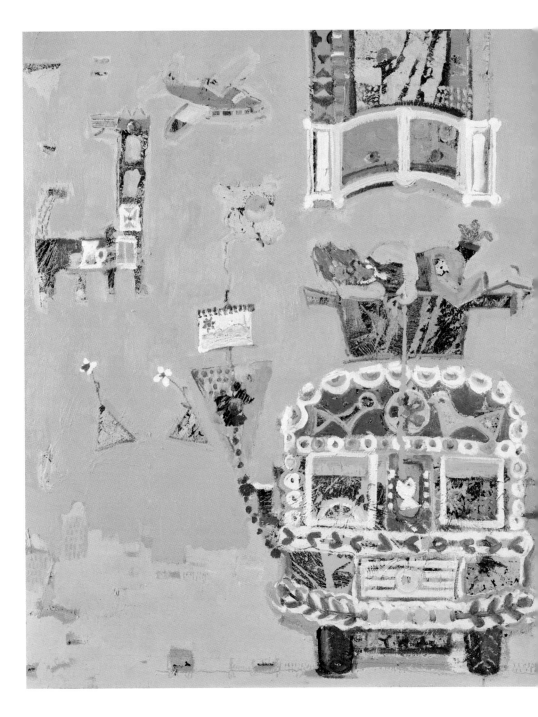

마음과 몸이 다 기억한다.
영원을 향한 여행 떠나리
삶은 여행.
그리고 언젠가는 끝이 난다.

삶은 여행 90.9x72.7cm acrylic + oil on canvas 2021

작업을 하면서 과정의 시간은 결국
기다림의 시간이다.
기다림의 시간이 나를 만든다.

삶은 여행
162.2x130.3cm
acrylic + oil on canvas
2021

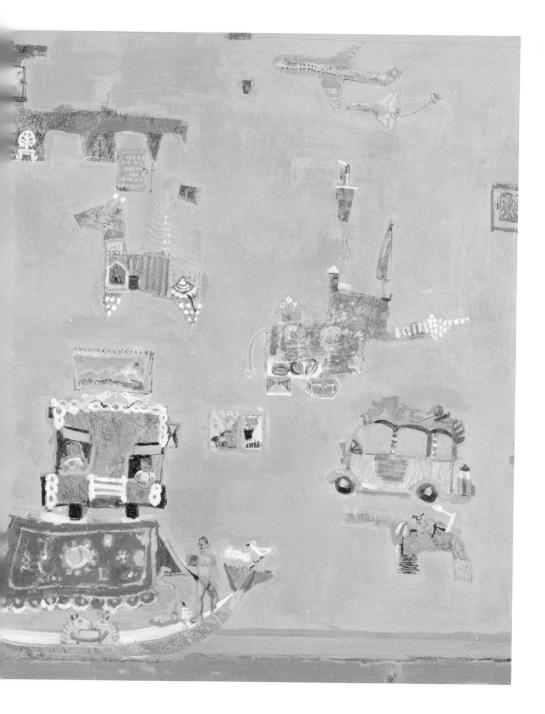

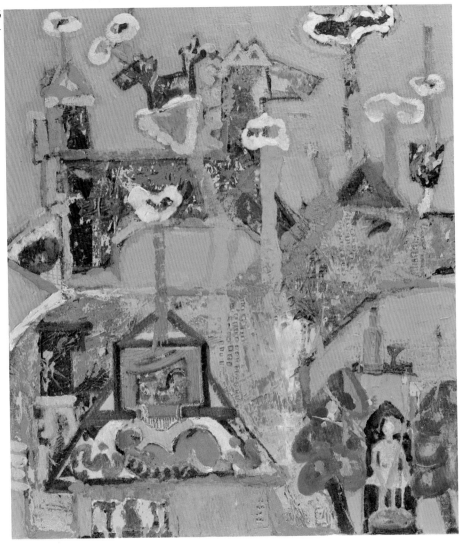

꿈꾸는 다락방 45.5x53cm acrylic + oil on canvas 2021

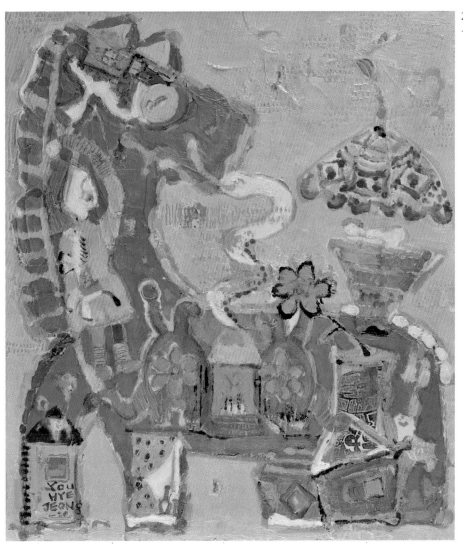

작업 속, 내가 그리는 말(馬)은 말(言)이다.

나의 방 45.5x53cm oil on canvas 2021

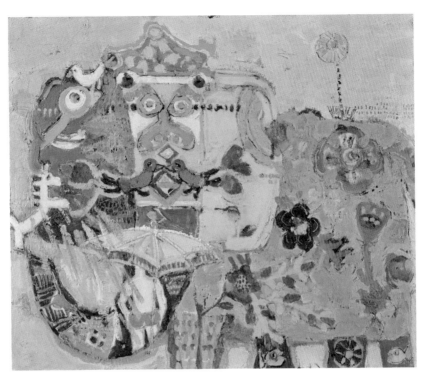

아버지의 아버지, 할아버지.

자식에겐 묵묵함을

손자 손녀에겐 든든한 지원군

당신은 젊은 날의 기억으로 살아가는

할아버지

그런 할아버지의 부재는 인생을 돌아 돌아서 뿌리를 내리기까지 오래 걸리게 한다.

그런 할아버지는 내게도 그리움이다.

할아버지 53x40.9cm oil on canvas 2021

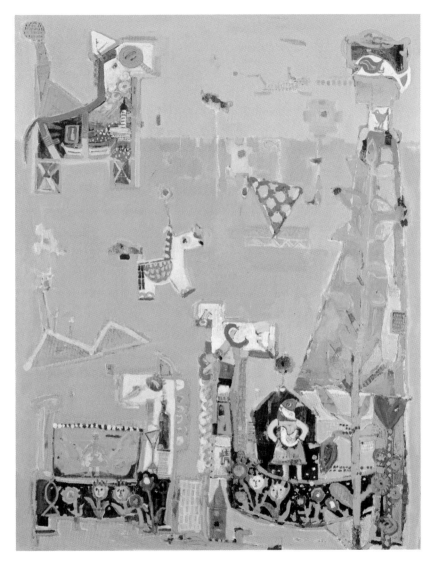

인생은 스케치여행 145.5x112.1cm acrylic + oil on canvas 2021

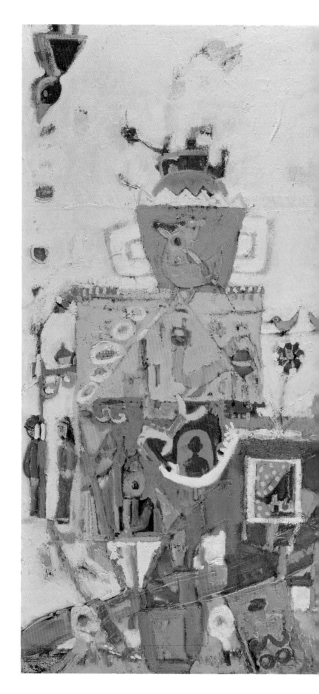

타인의 방
100x97cm
Acrylic + oil on canvas
2021

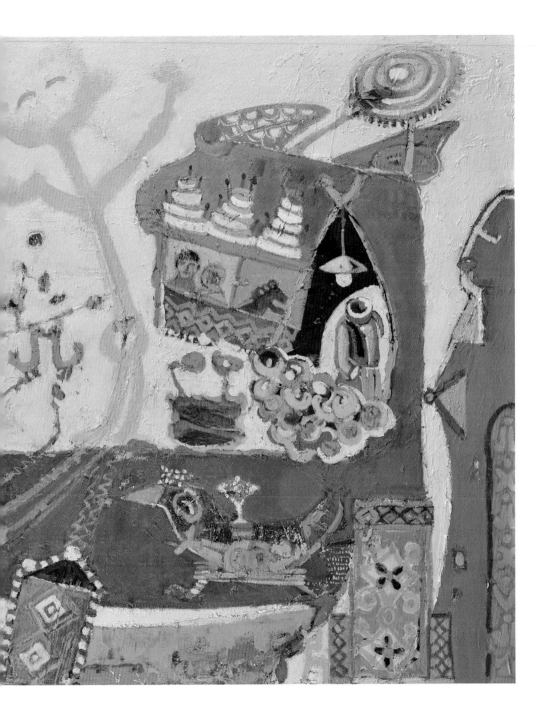

그림은 인내심과 닮았다

내 작업은 인내심과 닮아있다.

일상의 소소한 삶을 스토리텔링 방식으로 그려 가는데 켜켜이 쌓여가는 감정들이 색을 이루고 보이지 않는 내면이 빈 캔버스 안에 가득 그려지길 소망한다.

사람의 내면을 직설화법이 아닌 우회한 감정으로 표현하고 의인화된 생명체를 통해 작은 행복함과 평안함을 선사하고 싶다. 더불어 삶을 한 발짝 쯤 떨어져 관조하게 한다.

그림을 통해 자신의 삶속에서 특별한 의미를 가진 것을 그리며 의인화를 하고 감정이입을 한다. 때로는 트로이 목마처럼 비어있는 공간을 채워 가듯이 인생의 여정을 담는다.

그러니까 작품속의 말馬은 내면의 말言인 셈이다.

현대미술은 관념의 미술이다. 반 구상 작품을 하는 나는 대상을 어른이 보는 동화처럼 그려내고 인간의 수많은 감정을 따뜻하고 행복하게 풀어내는 일이 내겐 숙제 아닌 숙제다.

그림 속에서 의인화된 이미지는 우리의 소울메이트며 우리 곁에서 감정을 교류하고 소통해 왔던 존재기에 친근감을 준다.

작가는 고독을 자청해서 걸어간다고 했다. 자청한 고독은 인내심을 만들고 그 마음은 그림 하는 나의 원동력이다.

그림은 어떤 식으로든 화가의 자전적 삶이 녹아있다.

나에게 그림은 예쁘고 따뜻하고 사랑스럽고 평온하고 기쁨을 불러일으켜야 한다. 그렇지 않아도 이 세상은 슬프고 힘든 일로 가득한데 그림마저 그러한 것을 늘릴 필요가 없다고 생각한다. 슬픔도 기쁨도 따뜻한 색감으로 표현하면 기뻐도 슬퍼도 같은 감정에서 자리할 수 있음을~~. 오히려 삶을 너무 힘들게 살아보고 견뎌내다 보면 아름답게 그려낼 수 있다고 믿는다. 우리가 숨을 쉬고 살아가지만 그 중요함을 미처 생각하지 못하듯 그림 하는 일도 숨 쉬는 일처럼 늘 함께하고 일상이 되어주길 바란다.

그림 밑 작업은 주로 아크릴물감으로 하는데 아크릴물감을 칠해서 마르기 전에 도구를 사용해서 찍어내듯 우연한 효과와 마띠에르를 여러 번 준 다음 말려주고 본격적으로 유화작업에 들어간다. 내용도 중요하지만 색의 아름다움과 원하는 색이 나올 때까지 눈에 보이지 않는 색을 의도하고 겹쳐주고, 긁어주고, 비닐로 자연스레 붓 터치가 느껴지지 않는 선이 때론 면처럼 느껴질 수 있도록 유화가 마르기 전에 찍어내면서 작업해간다. 그러다 보면 우연한 자연스러움과 마띠에르가 깊이 감을 더해준다. 더디게 흐르고 기다려야 하는 시간이 내게는 설렘이다. 과정의 시간들이 마음의 눈을 키울 수 있도록 도와준다.

나는 아이들에게 그림을 지도한다. 아티스트로 살아남기 위해서는 투잡은 필수다.

피카소는 아이들 그림은 모두 천재라고 했다. 아이들이 그린 그림에서 나는 영감을 얻기도 하고 일상을 스케치하듯 작업일지를 쓰면서 내용을 쉽게 표현하려고 스케치하고 동화적 모티브를 통해 세상과 대면하려 애쓴다. 반 구상 작품의 매력인데 관람하는 이들이 내 그림이 재미있다는 말을 듣고 싶고 제목을 통해 유추하고 이해되는 그림을 앞으로도 그려가고 싶다.

그러기 위해서 나는 계속 일상처럼 하루도 빠짐없이 그리고 기록해 갈 것이다.

현대는 피카소 같은 대가가 나오는 시대는 아니다. 누가 얼마나 꾸준하게 그리느냐가 관건이라고 본다. 나 역시 하루라도 그림을 안 하면 안될 만큼 작업의식이 생겼으니 자세만큼은 되어있지 않은가?

프로의식을 가지고 계속 꾸준하게 작업할 수 있기를 바란다. 작업방향은 앞으로도 색을 위해 연구하고 꿈을 꿀 수 있는 삶의 완결을 이루고 싶다.

샤갈이 사랑하는 여인과 꿈의 세계를 그렸다면 나는 모성이 담긴 사랑을 그리고 꿈과 희망을 주는 어른들이 보는 그림동화처럼 따뜻한 화가로 기억되었으면 좋겠다.

그리는 그림이 나일 수도 있고 그림을 보는 관람자의 자화상일 수도 있듯이 그려나 갈 꿈의 강은 내 가슴을 잘 보호하라고 말해주고 싶고 빈 캔버스에 여정을 담아 갈 것이다.

화가는 그림으로 이야기를 하듯이 그 이야기는 계속 진행되어야 기에 그 이야기를 위해서라도 여행을 떠나는 마음으로 가볍게 스케치를 해 나가야겠다.

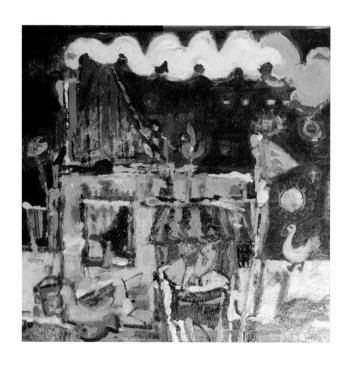

맛있는 휴식 20x20cm oil on canvas 2019

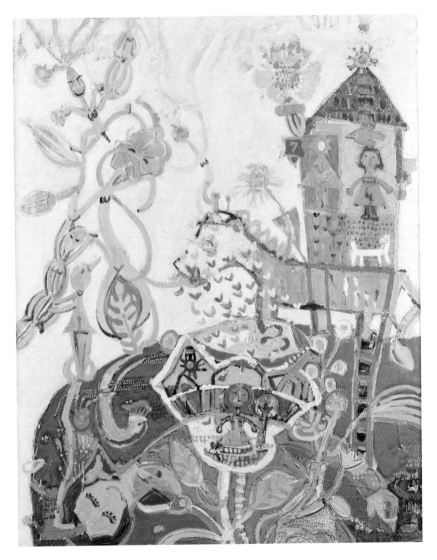

꿈속의 방 91x116.8cm oil on canvas 2021

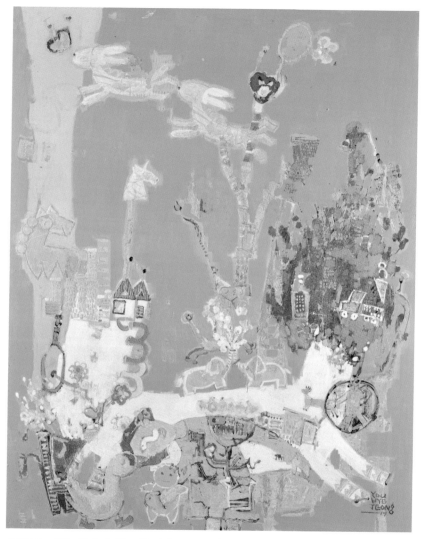

샤갈의 여인 벨라의 회고록 〈타오르는 불꽃〉을 생각하면서…

불꽃 축제 162.2x130.3cm oil on canvas 2021

손 편지를 받고 설렘에
편지를 살짝 감추는 듯
고개를 들지 못한 채
붉어진다.

마음의 편지 20x20cm oil on canvas 2021

가볍고 따뜻한 35x35cm oil on canvas 2021

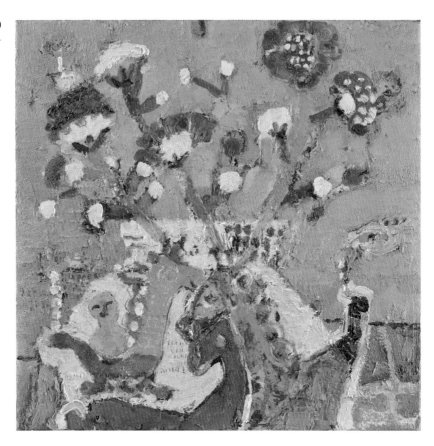

우리 집엔 국보가 있고, 보석도 있고, 보물도 있다.

나는 부자다.

고마운 내 아이들.

가족 33.3x33.3cm oil on canvas 2021

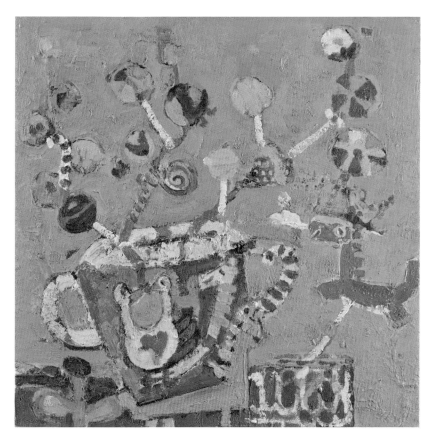

꿈꾸는 사랑 33.3x33.3cm oil on canvas 2021

나다움

　내가 꿈꾸는 삶을 완결시키기 위한 고집스러운 나다움 같은~~
그런 마음으로 그림을 한다.

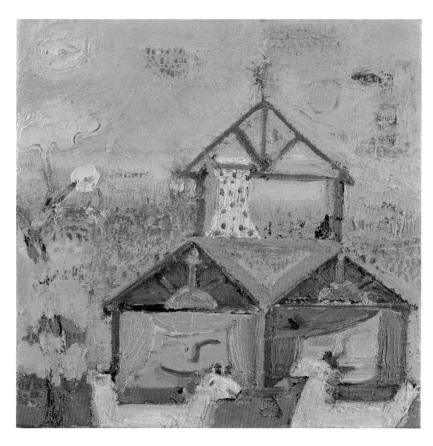

잠시 멈추고 숨을 길게 몰아쉬며
지나치는 풍경을 바라보고
마치 풍경이 스며드는 것처럼.

풍경 같은 휴식 24.2x24.2cm oil on canvas 2021

언젠가 그날이 오면

행복하자.

사랑하자.

희망하자.

이 세 가지는 어쩌면 우리 삶에서 가장 중요한 본질일 것이다.

나는 개인적으로 세 번째 희망하자의 힘을 가장 크게 믿고 신념처럼 새겨 왔던 것 같다.

그래야 견뎌내기가 쉬웠을까?

꿈의 강 뒤편에서 흐르는 세계

언젠가 그날이 오면~~!!

너무나 외로웠다.

그런데 이상하게도 깊은 외로움과 사색 뒤에 희망했던 일들이 보이기 시작했다.

이런저런 이유로 보편성에 어긋나 삶을 살아온 사람들은 순기능적인 희망을 품고 살아야 하고 그럴 때 희망이 물들어 진다는 것을 알았다.

그 과정의 긴 시간이 깊은 가을만큼 물들어 간다.

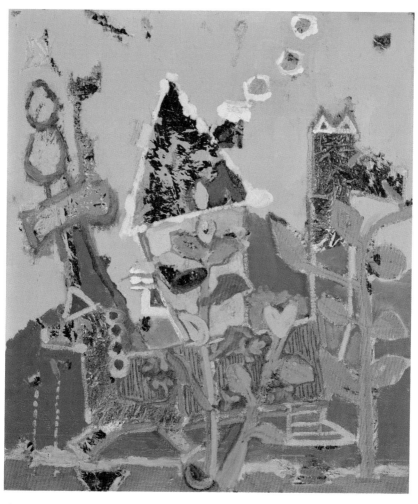

다른 방향을 가고 있어도

함께 있다는 마음이 들기까지

신뢰와 믿음이 있기에 가능하다.

따로 또 같이 40.9x53cm oil on canvas 2021

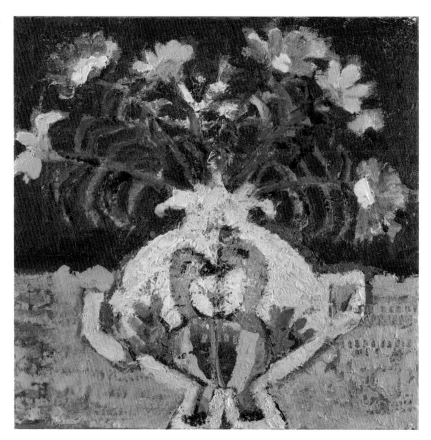

사랑 합니다 24.2x24.2cm oil on canvas 2021

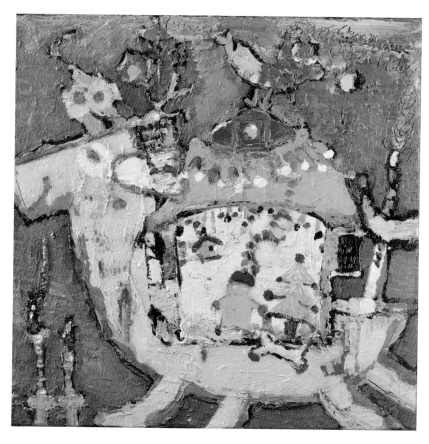

그림들이 나에게 함께 살자고 한다.

엄마의 마음 30x30cm oil on canvas 2020

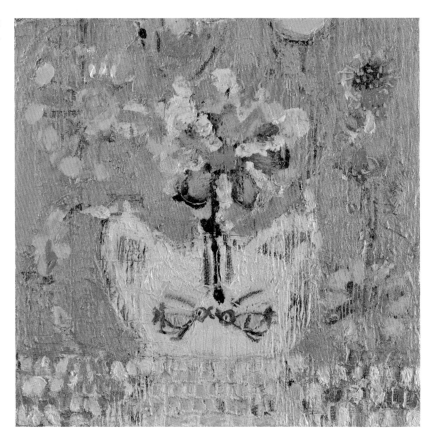

네 눈앞에 있는데 20x20cm oil on canvas 2020

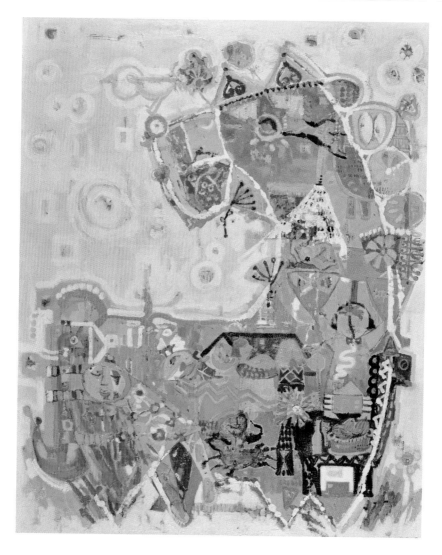

꿈꾸는 방 130.3x162.2 cm oil on canvas 2021

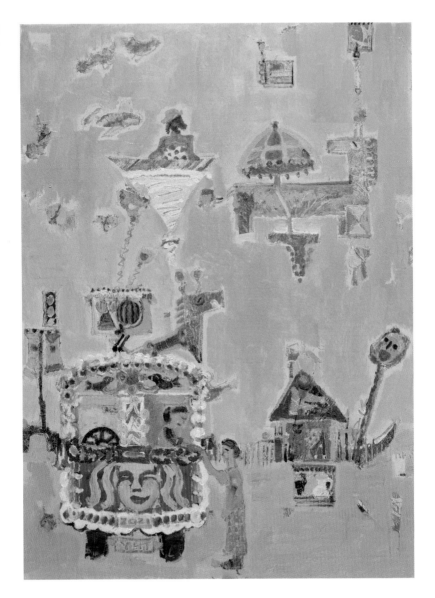

안녕 내 사랑 53x72.7cm oil on canvas 2021

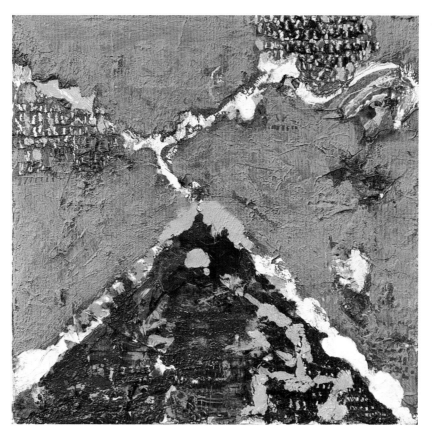

오래전에 미술심리를 했을 때

커다란 산을 앞에 그리고 더 이상 이어가지 못한 채 막막해야 했던 경험이 있다.

그 산이 장애물처럼 답답하고 건널 수 없는 강처럼 느껴졌다.

지금은 부러 앞을 가로막은 산을 둔다. 이제는 용기가 생겼다.

홀로 꽃 20x20cm oil on canvas 2021

삶은 여행

젊지도 그렇다고 늙지도 않은 우리들.
인생은 결국 자신만의 스케치를 하듯
떠나는 여행이 아닐까.

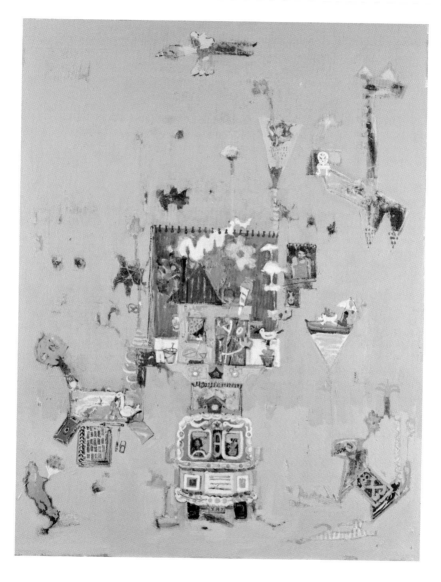

인생은 스케치 여행 145.5x112.1cm acrylic + oil on canvas 2021

비천해지고 싶지 않은 그 독기

화가는 아무래도 비천한(?)길을 가는 사람 같다. 라는 말을 친구 따라 문학의 밤에 갔다가 아주 오래전 교회 다닐 때 만난 오빠에게 들은 적 있다.

그럼에도 화가의 길을 가려던 그 오빠는 지금 어떻게 살고 있을까?

생각해 보면 중학생 소녀의 마음을 설레게 했던 오빠였는데 말이다.

한술 더 떠서 여성 화가는 더욱 비천한 것 같은 기분이 들 때가 한 번 씩 있다.

세상이 바뀌고 많은 직업이 없어지는 시대임에도 미래 유망직종 4위라는 예술가는 사라지지 않고 근접할 수 없다는 예술은 누가 대신할 수 없긴 한가보다.

자신만의 표현 언어로 작업하는 여성 작가들의 작품을 보면 그녀들의 남몰래 흘린 눈물이 보여 애잔해 진다. 심지어 독기마저 보여 질 때는 존경스런 감동을 느낀다.

그 독기~!

너무 헐렁헐렁해서 그 독기가 없어질 때 비천해 지는 것 같다.

없는 길을 열어보자 생각하고

없는 길을 열면서 가는 길은 고독하고 외로운 길임에도 없는 길을 열면서 갈 때

발동되는 활동성이 길을 열어준다고 철학자 최진석님은 말씀했다.

깊은 공감이 된다.

나는 그 독기를 생겨갈 수 있도록 하고 싶다.

없는 길을 열면서 가는 길에 애써 무한긍정에 그 비천함을 묻고 싶다. 본질적으로 내성적인 나는 내 목소리를 내는 상황에서 서툴다.

그래서일까?

캔버스 앞에 서면 한 동한 멍 때리는 시간이 길어진다.

어떤 내 목소리를 내고 다양한 목소리를 어떻게 담아낼지 고민하기 때문이다. 자칫 내 이야기를 속으로 다시 씹어내지 않도록 하고 싶은데 그림을 하면서 욕망어린 한숨만 남게 될까봐

스스로에게 확신도 애정도 줄 수 없게 될까봐 겁이 난다.

잃을 것도 없는 주제에 말이다.

나는 비천해 지고 싶지 않는 그 독기를 가지고 싶다.

그러기 위해서 나는 캔버스에 행동하고 그릴 것이다.

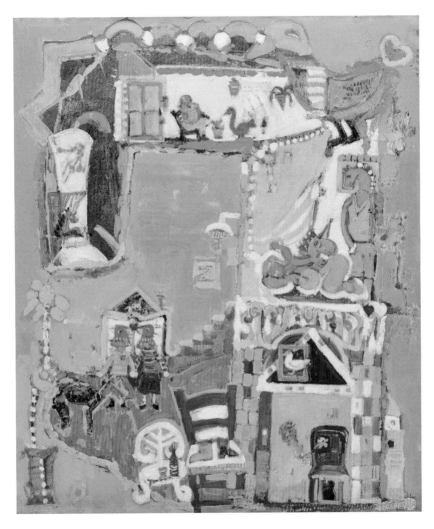

나도 네게 편안함을 주고 싶다.

내가 네게 무엇을 줄 수 있을까 72.7x60.6cm oil on canvas 2020

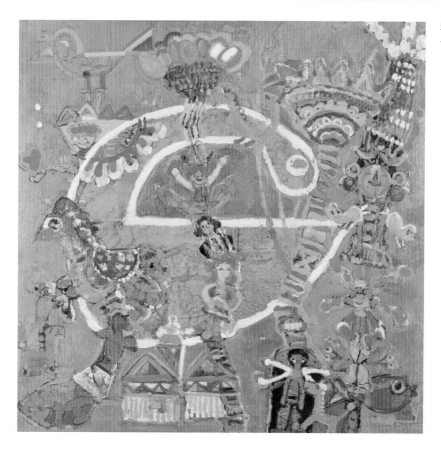

마음은 가상공간 72.7x72.7cm oil on canvas 2020

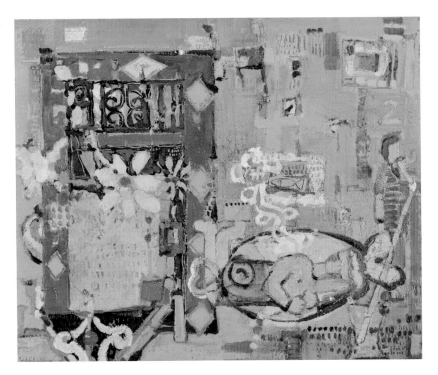

나는 계속 꿈꿀 것이다.

그리움이나 두려움으로 채워진 작은 방들이 숨어있는 집.

세상의 궂은 인연들이 먼데로 도망쳐

버리는 꿈꾸는 방.

꿈꾸지 않으면 찾을 수 없는 곳.

시간과 공간이 서로 어울리고 과거와 미래와 현재가 뒤엉킬 수 있는 그런~~~

독백의 방 53.5x45.5cm acrylic + oil on canvas 2020

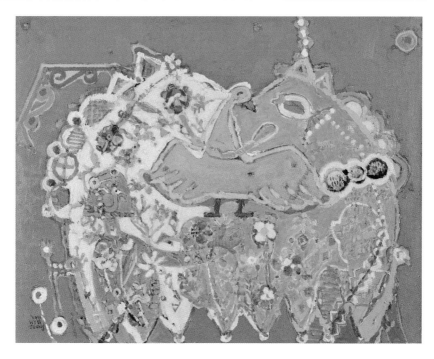

아프락삭스로 가는 길 91x72.7cm oil on canvas 2020

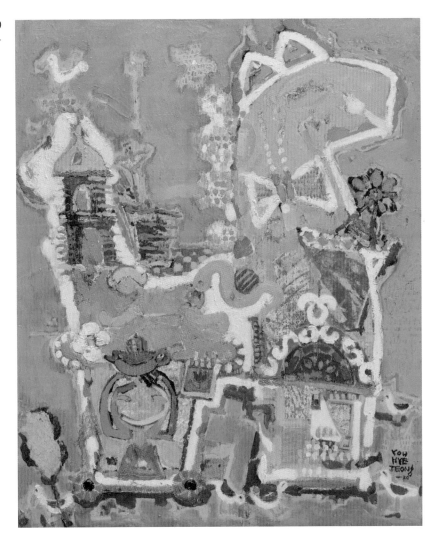

아빠(키다리 아저씨) 50x60cm acrylic + oil on canvas 2020

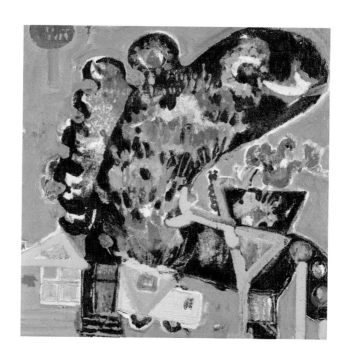

불꽃을 피우는 캔버스는

현재 진행형

그대는 열정을 가진 불꽃심장

불꽃심장 35x35cm acrylic + oil on canvas 2020

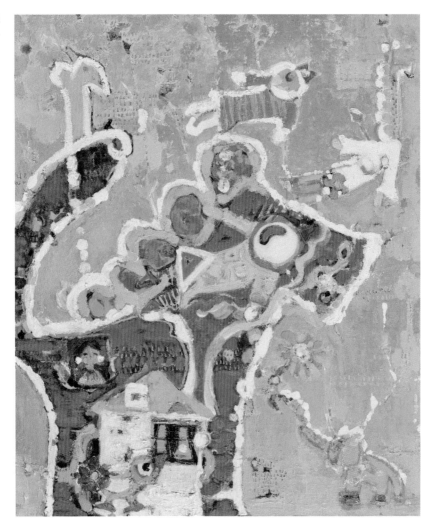

마음을 열고 가거라 50x60cm oil on canvas 2020

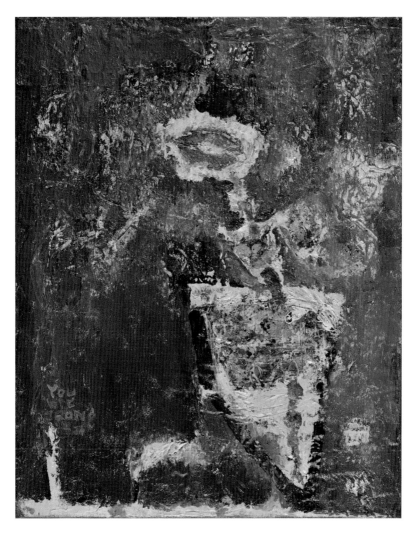

인생은 홀로 지는 연습시간이 필요하다.

그날까지 당당하게 홀로 피어 있으리...

홀로 꽃 29.5x38.2 cm oil on canvas 2020

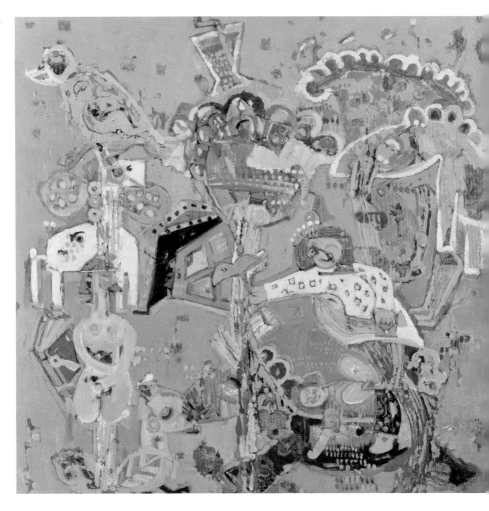

용기를 내렴. 미움 받을 용기를 말이야. 아들러, 헤르만헤세

그리고 내가 나에게 거는 최면의 꿈

꿈을 꾸는 아이(1) 91x91cm oil on canvas 2020

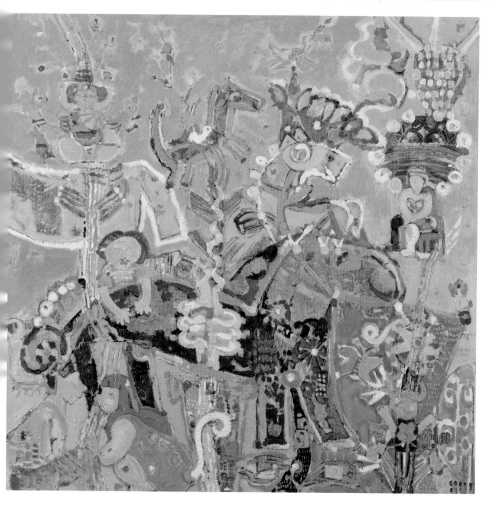

꿈을 꾸는 아이(2) 91x91cm oil on canvas 2020

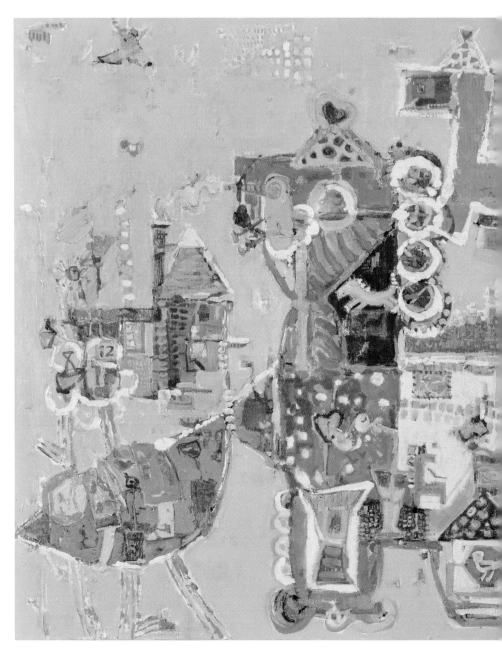

봄 맞으러 가야지 162x97cm acrylic + oil on canvas 2020

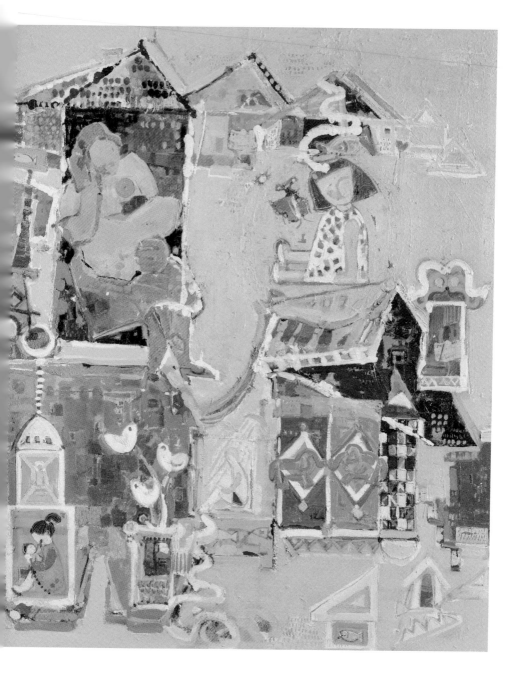

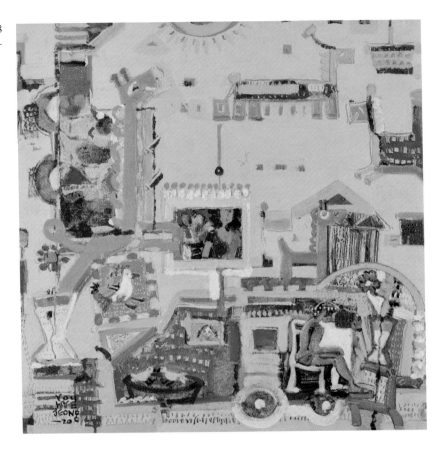

다들 피할 수 있기를, 자유로울 수 있기를

가장 가까운 사람의 암호가 때론 가장 해독하기 어렵다.

말과 행동이 다르고 그걸 매일 내 눈으로 보고 있으니까.

*maybe〈너와 나의 암호 말〉, 양준일 책에서 발췌

암호 말이 좋아 45.5x45.5cm oil on canvas 2020

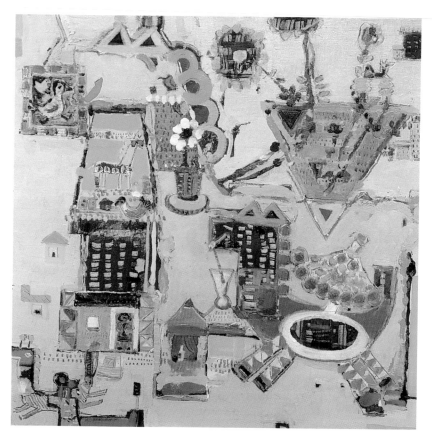

암호 말이 좋아 45.5x45.5cm oil on canvas 2020

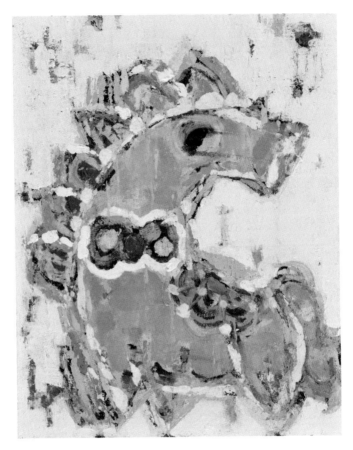

도심 속에서 살아가는 꽃 중년.

꽃중년은 자기관리를 잘한다.

멋진 생을 위해 가꾼다.

아름답고 멋있을 꽃중년은

화려한 휴가다.

화려한 외출 (꽃중년) 34.8x27.3cm oil on canvas 2020

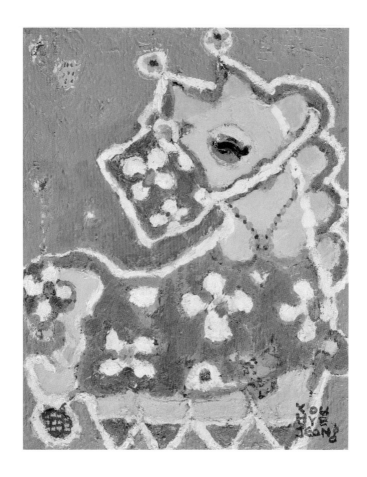

코로나 미인 27.3x34.8cm oil on canvas 2020

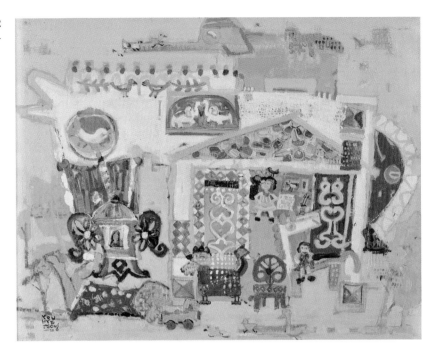

숙녀의 방 90.9x72.7cm oil on canvas 2020

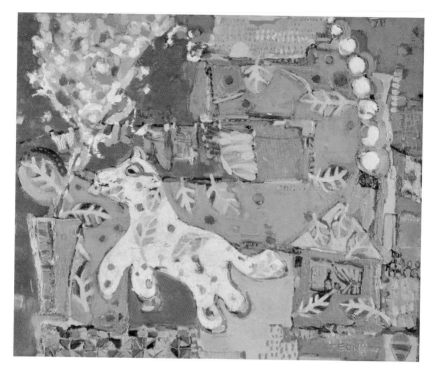

칼라풀한 그림을 좋아한다.

조형적인 균형이나 화려함을 가진 작품을 보며 마음의 기쁨과 만족감을 얻는다.

그것이 원초적인 아름다움일까? 화려하고 예쁜 감각적인 그림들을 보고 있으면 그 뒤

에 검은 커튼이 있었을 작가의 내면이 오히려 보인다. 작품 속 거친 마티에르가 우리

의 굴곡진 삶이 표현되어지길 바라며 자화상처럼 꿈 많은 소녀의 마음을 그려간다.

봄의 자화상 45.5x38cm oil on canvas 2020

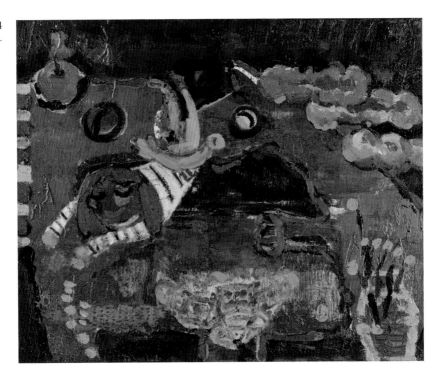

황순원의 〈소나기〉를 모티브 한 영화 클래식.

만약 소녀가 죽지 않고 살아있었다면...

너무나 아름다워서 슬프다.

깊다.

가을아.

너에게 난 나에게 넌 46x38cm acrylic + oil on canvas 2020

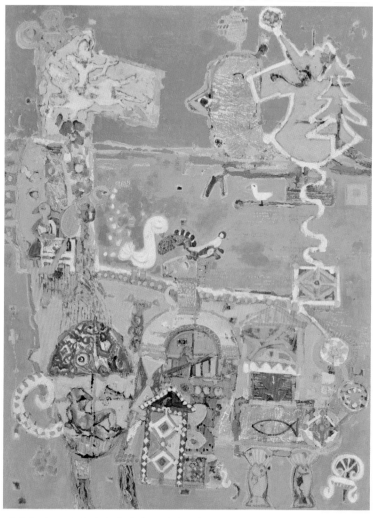

머물다 가는 삶의 여정에 사랑도 있었지만 한 계단 한 계단 오르다보니
길이 되었다.

삶의 여정 97x130cm oil on canvas 2020

꿈의 강

어느 날 나는 어떤 울음소리를 들었다.

자동차의 소음 위로 처음에 나는 새의 울음이나 어린 야생물의 울음이라 여겼다.

그러나 길에 떨어진 내 가슴의 울음을 발견하고는 그 가슴을 새하얗게 올라온 푹신한 정원을 가진 꿈의 강에게 넣었다. 그것을 따뜻하게 보호하기 위해서다.

언젠가 그날이 오면~~!!

그것이 성장하고 치유되면 자유롭게 놓아주고 싶다.

꿈의 강인 말은 나일 수 있고 내 그림을 보는 이의 자화상일 수 있다.

꿈의 강은 내 가슴을 잘 보호하라고 한다.

따뜻한 엄마 품처럼 말이다.

컴퓨터 방(선물의 방) 20x20cm oil on canvas 2020

자신을 찾아가는 여정

나는, 무언가를 찾고 있었던 것 같다. 잃어버렸을까 두려운 그 무언가를 말이다. 꿈의 강이였을까? 그 강이 넓다는 걸 알면서도 그 강을 건너려고 노력한다. 내가 찾는 무언가가 무엇인지 알아내기 위해서 말이다. 그림을 그리는 일은 자신을 찾아가는 여정이 아닐까?

그림으로 이야기하다 보면 나만의 색으로만 남을 수 있기에 한 번씩 전시를 통해 자신을 드러내 보기도 한다. 손은 두 사람을 묶을 수 있지만 서로를 밀어낼 수도 있다. 그러나 전시 때 손은 조용하게 그 안에서 누가 내 생각을 관찰하고 이해하려고 노력해 주면 분명하게 알게 된다. 그러면서도 그림은 함께 있되 거리를 두라고 한다. 그리고 "들어 주세요~~~" 한다.

한동안 붉은색에 온 마음을 빼앗겨 다른 색이 눈에 들어오지 않았던 시절이 있었다. 지금은 붉은색과 묘한 경계를 즐기면서 색이 주는 위안에 관심을 가지고 있다. 내 그림에 가장 큰 주안점은 색이다. 눈에 보이지 않지만 보이지 않는 게 아닌 숨은 진성의 색을 위해서 올리고 또 올리는 과정을 거친다. 모든 작업은 특별한 계획을 세워서 시작하지는 않지만 작업실 안에 캔버스, 붓, 기름통 등의 생동하는 것과 만나는 순간의 살아있음이 내 작업의 시작이다. 작업이 내게 대화를 하고 말을 걸면 나는 작업하는 그에게 대답한다. 나와의 작업이 우리가 되어 시작하는 대화가 내 캔버스에서 이루어지길 바라면서 말이다. 그러기 위해서는 아이러니하게도 외롭다. 그래야만 내면과 만날

수 있고 언저리나 껍데기의 세계를 벗어날 수 있는 기회가 열리기 시작하기 때문이다. 내가 꿈꾸는 삶을 완결시키기 위한 고집스러운 "나다움" 같은 그런 마음으로 그린다. 지금도 앞으로도 꿈 없이는 살 수 없다. 언제나 나는 꿈을 꾸고 싶다. 지금 나는 꿈의 강 앞에 서 있고 강 건너에는 희망이 있다.

언젠가 그 날이 오면......

그리고 나에게 그림은 예쁘고 따뜻하고 사랑스럽고 평온하고 기쁨을 불러일으켜야 한다. 그렇지 않아도 이 세상은 슬프고 힘든 일로 가득한데 그림마저 그러한 것을 늘릴 필요가 없다. 오히려 너무 힘들어보면 아름답게 그려 낼 수 있다고 믿는다.

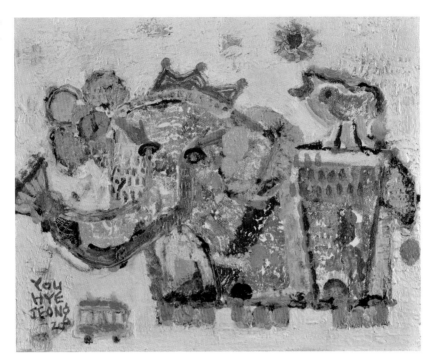

감수성이 파란만장의 충동에

휩싸여 있을 때

찰나를 50년동안 지속 했다는 사실을 알았다.

그런 역동으로 그림을 그려야 한다.

내가 내 스스로를 홀대하던

변덕스러운 역동에 대해서

굵은 코끼리 다리로 버텨내야 한다.

50년 동안 사춘기 28x23cm oil on canvas 2020

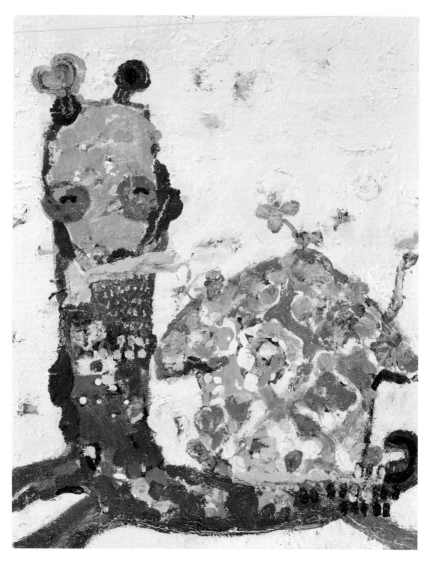

나만의 방 27.3x34.8cm oil on canvas 2020

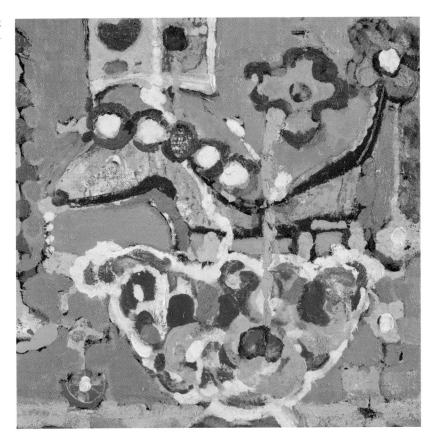

항상 그대가 앉아 있는 배경처럼...

가볍고 따뜻한 35x35cm oil on canvas 2020

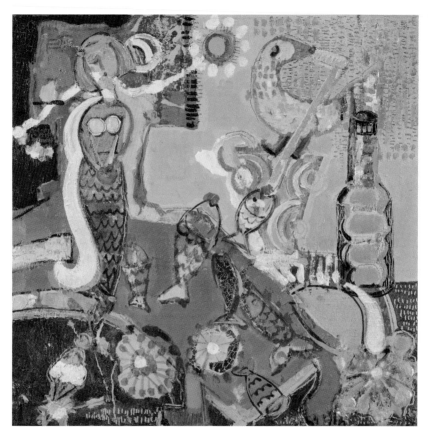

"당신의 목소리를 들려줘요."

그대여

목소리를 잃지 말기를~~

존재의 방 41.2x41.2cm acrylic + oil on canvas 2019

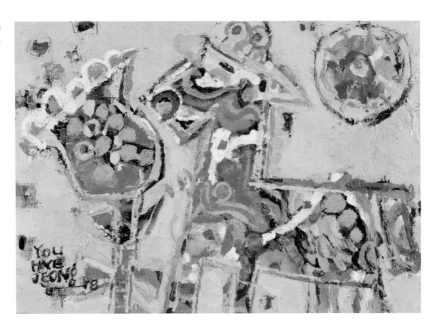

다가가기 oil on canvas 35x24.3cm 2019

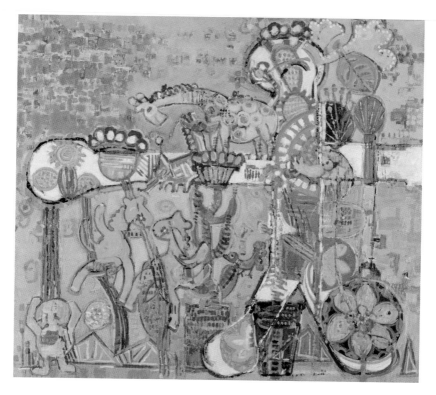

어떤 인연은 마음으로 만나고 어떤 인연은 눈으로 만난다.

어떤 인연은 내 안으로 들어와 주인이 되고,

또 어떤 인연은 건널 수 없는 강이 되기도 한다.

어떤 인연은 목숨 바쳐 낳은 인연이 된다. 자식이 그런가 보다.

목숨 같은 인연. 그런 마음으로 그린 그림인데 딸이 좋아한다.

엄마인 내가 만들어갈 그 곳, 안.전.지.대

꿈의 강 (안전지대) 112x99.7cm oil on canvas 2018

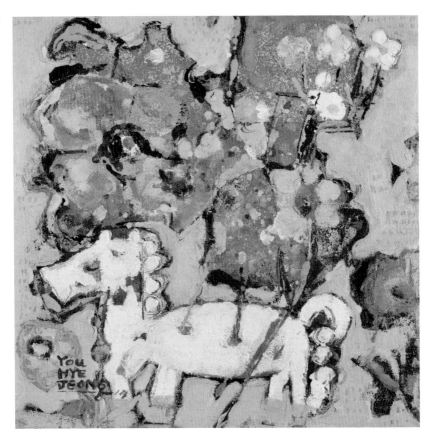

아프다고 말할 수 없어도

그 아픔도 아름다움 수 있음을 알았다.

아름다운 아픔 27.5x27.5cm acrylic + oil on canvas 2019

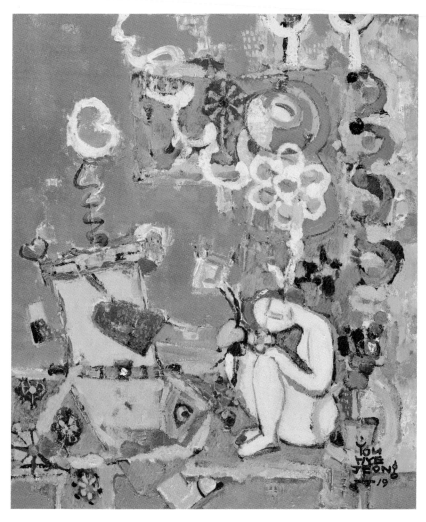

먼저 다가가서 말해 줘야지.

"나만 믿고 내 손을 잡아요."

나만 믿고 내 손을 잡아요 38.5x45.5cm acrylic + oil on canvas 2019

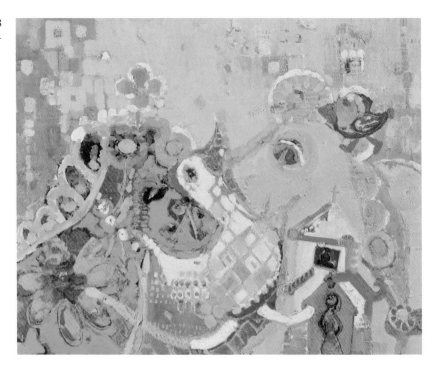

내 안에 작은 섬을 짓고 그 안에 당신을 모셨습니다.

나는 수시로 성문을 열고 들어가 당신과 마주 칩니다.

*최석우 시인〈내안에 당신에게〉중에서

그대 안의 블루 60x50cm oil on canvas 2020

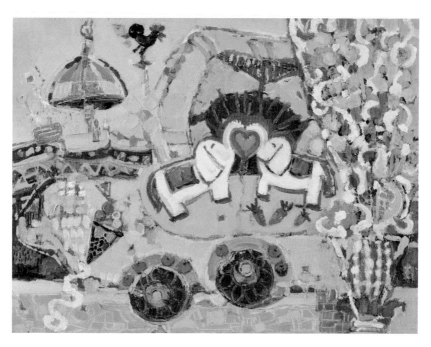

허니문//내 사랑 캔디와 함께 가야지 53.5x45.5cm acrylic + oil on canvas 2019

다가가기 32x32cm acrylic + oil on canvas 2019

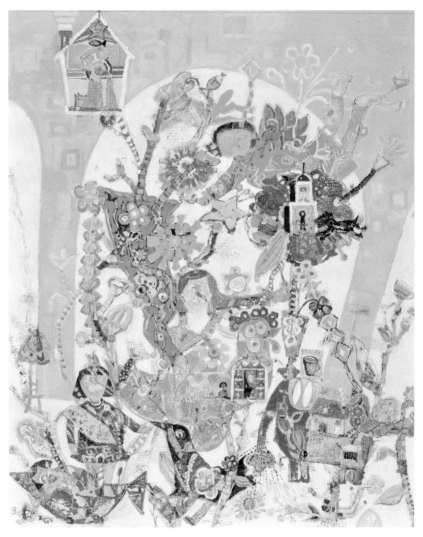

"소녀야~~, 네게 펼쳐진 무한의 세계로 들어오렴."

소녀의 마음 130.3x162.2cm acrylic + oil on canvas 2019

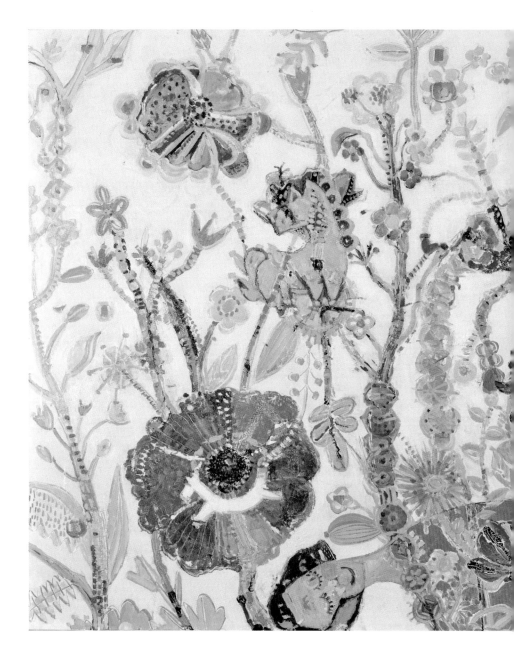

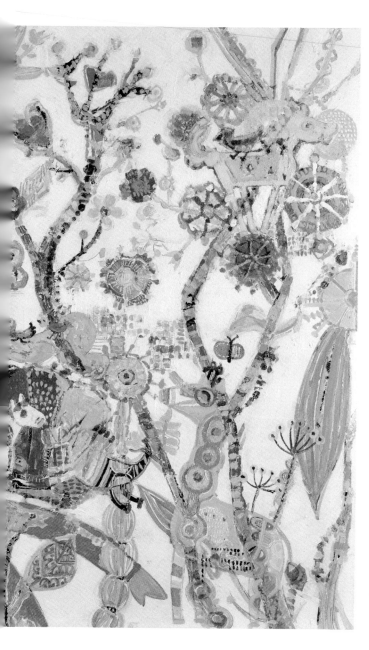

소녀의 마음
194x130.3cm
acrylic + oil on canvas
2018

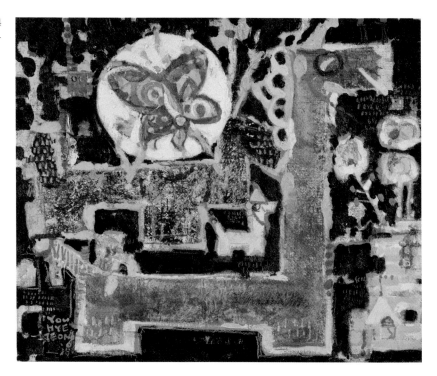

그림은 우리를 과거로 불러들일 수 있다.

"어른아이야~~그건 네 잘못이 아니야."

어른아이 45.5x38cm acrylic + oil on canvas 2019

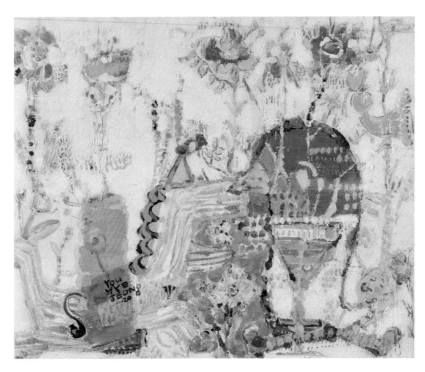

둥근 해가 떠서 신난다.

"새해 복 많이 받으세요~~^^"

둥근 해가 떴습니다. 53.0x45.5cm oil on canvas 2020

작업을 할 때 면 허밍을 한다.

무슨 노래였지? 그것은 인생~~~

별반 특별할 것도 없는 멜로디지만 나이 들어 생각하게 하는 인생의 진리는 노랫말

처럼 세월 속에 빈손으로 가는 길을 알아가는 여정인지 모르겠다.

아침에 눈을 뜨면 감사하다.

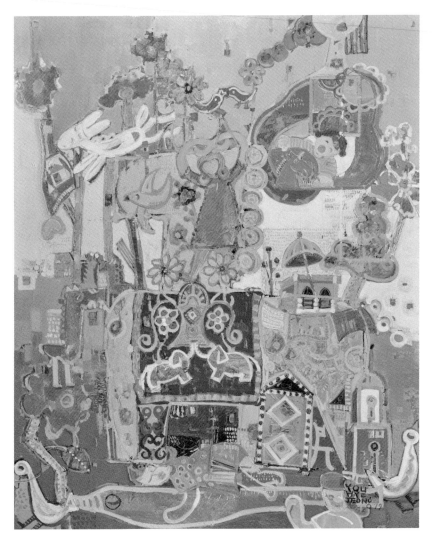

그것은 인생 130.3x162.2cm acrylic + oil on canvas 2019

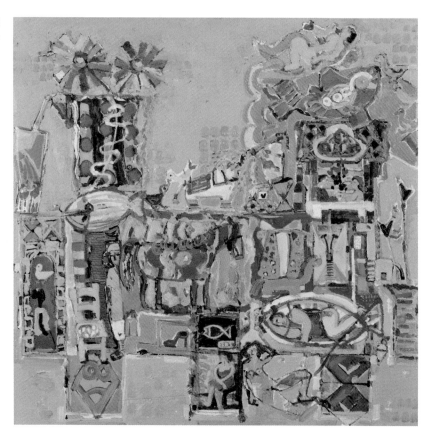

우울도 외로움도 어색했고 퇴폐도 부끄럽기만 하다.

비판에도 대결의지가 없고 나의 옷은 저항하기 보다 비겁으로 껴 입고 살아가는 것 같다. 때로는 상처를 숨기고 아닌척 가면을 써야하고 긴 그림자를 가지고 있었지만 그러지 않아도 보일 수 있는 방을 간직한 채 그렇게~~

그럼에도 불구하고 작가의 방은 고백의 방일 수 있기에 작가는 캔버스에 고백한다.

고백의 방 72.7x72.7cm acrylic + oil on canvas 2019

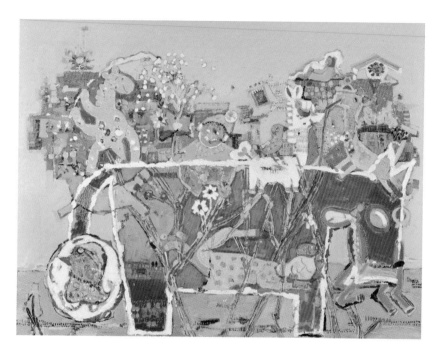

박인환의 시 〈목마와 숙녀〉는 살아가는 동안 내게서 불려 질 것이다.

세월이 흘러도 인생은 남는 것~~

네가 꿈꾸는 안전지대에서 살아갈 수만 있다면 내가 그 안전지대가 되어주리

보금자리 116.8x91.0cm oil on canvas 2020

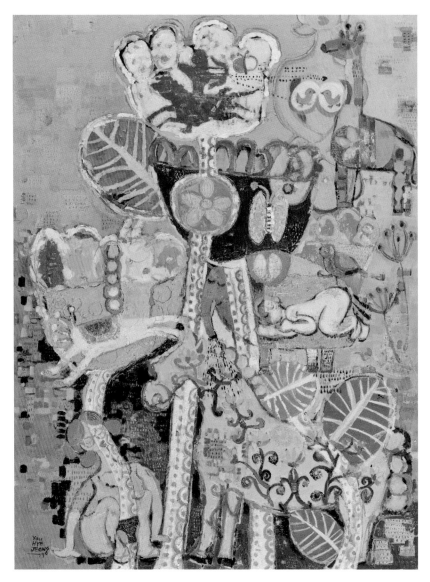

언젠가 그날이 오면 95x130cm acrylic + oil on canvas 2017

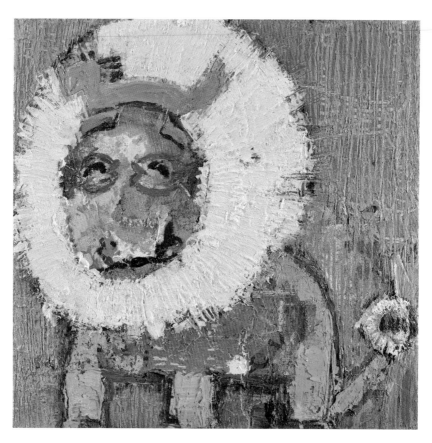

사자엄마에게 새끼는 눈앞에서 아웅 거리고

머리까지 올라와서는 울게 하고 웃게 한다.

사자엄마는 새끼를 위해서 무릎을 굽힐 줄도 안다.

이젠 예쁘지도 않네~~

태양 엄마 20x20cm oil on canvas 2020

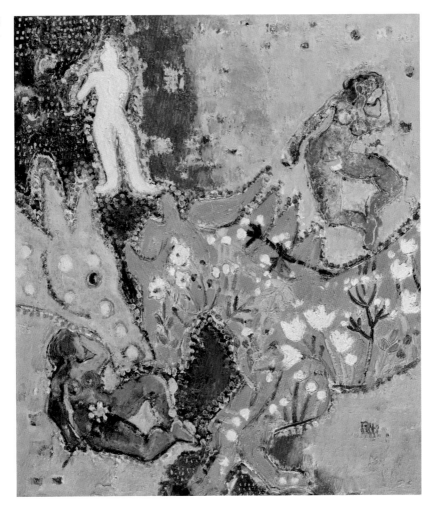

언젠가 그 날이 오면 45.5x53.5cm acrylic + oil on canvas 2018

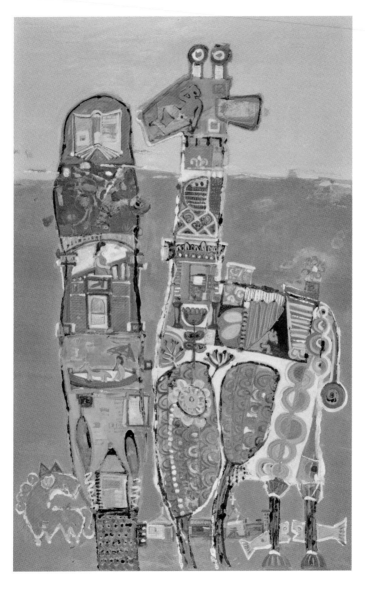

여정 99.8x160cm acrylic + oil on canvas 2019

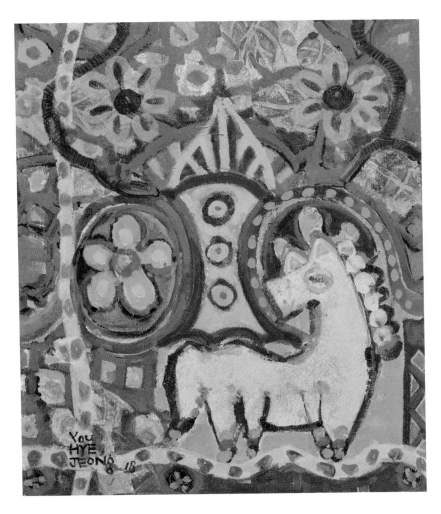

프리마돈나여

그대는 어찌 그리 도도하십니까?

당당하게 더 당당하게...

프리마돈나 45.5x53.5cm acrylic + oil on canvas 2018

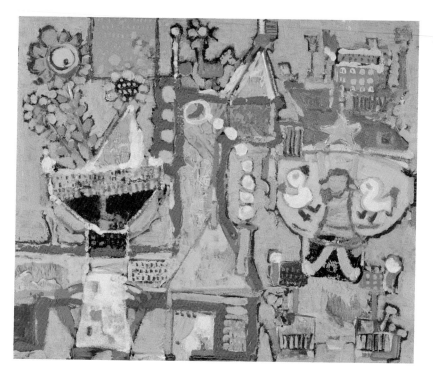

내 아이의 방 45.5x38.5cm acrylic + oil on canvas 2019

다가가기 35.3x27.3cm oil on canvas 2019

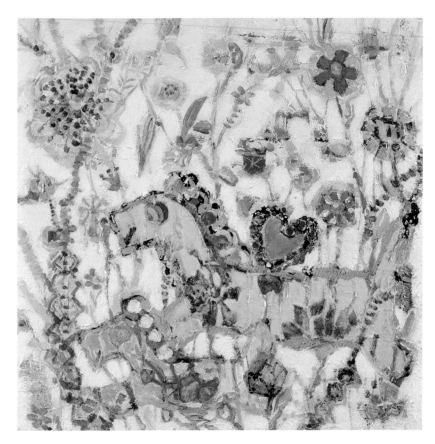

엄마는 딸에게 빨강머리 앤이 되라고 한다.

그래도 엄마는 캔디.

엄마는 캔디 45.5x45.5cm acrylic + oil on canvas 2019

작은 희망이 많을수록 삶은 풍요로워 진다.

희망들이 해피하게 어울려 놀고 있다. 그곳은 해피하우스.

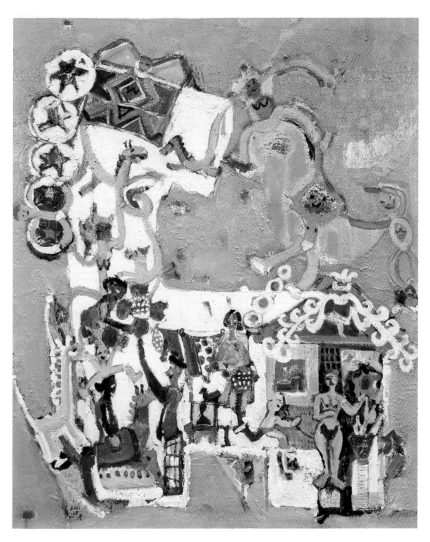

해피하우스 50.3x72.7cm oil on canvas 2021

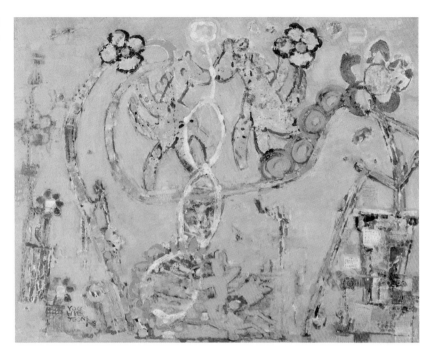

당신과 춤을 90.9x72.7cm oil on canvas 2018

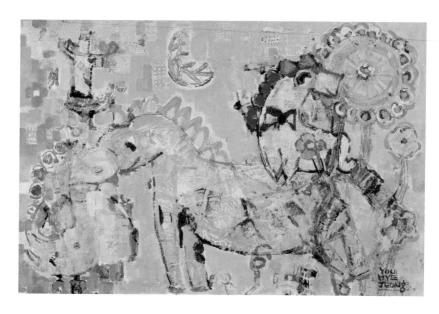

설레임 91x61cm acrylic + oil on canvas 2019

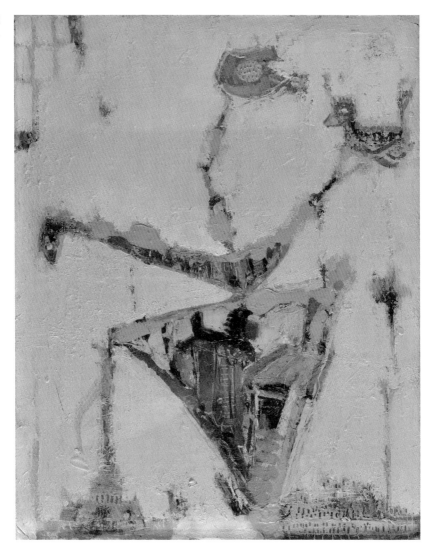

느낌 좋은 그대 29x35.8cm oil on wood 2021

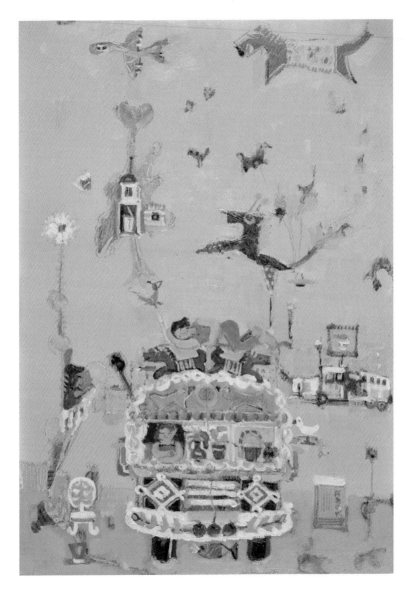

삶은 여행 53x72.7cm acrylic + oil on canvas 2021

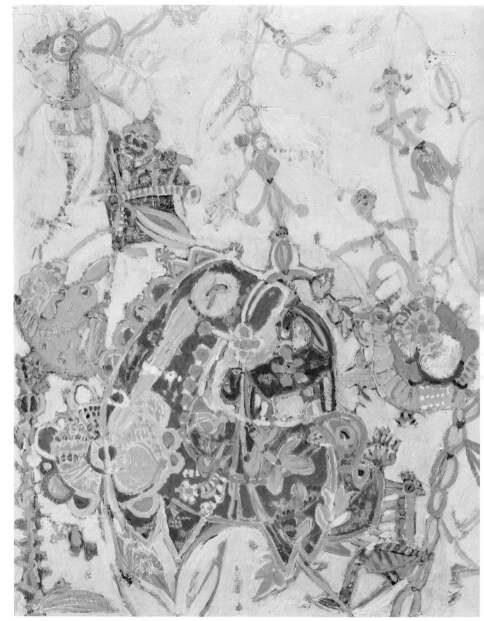

봄같은 사랑1 91x116.8cm oil on canvas 2021

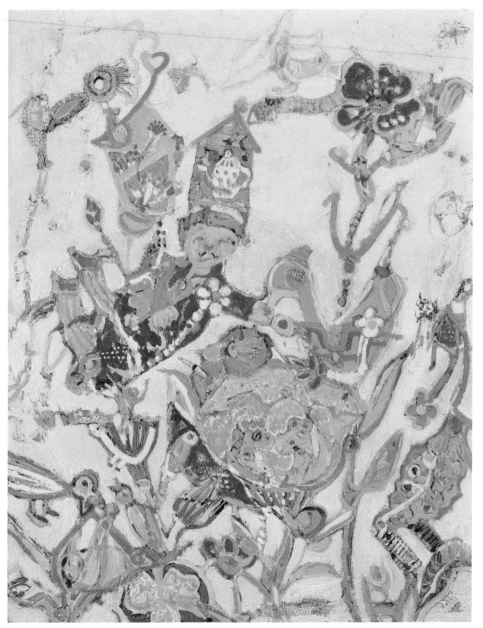

봄같은 사랑2 91x116.8cm oil on canvas 2021

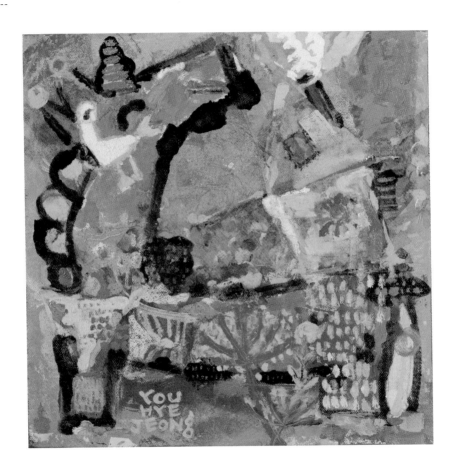

봄 맞으러 가야지 27.3x27.3cm oil on canvas 2019

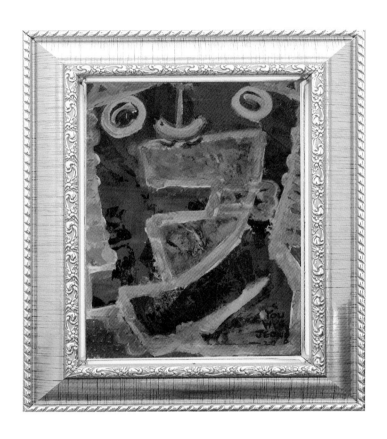

뽀뽀뽀 19.5x25cm oil on paper 2020

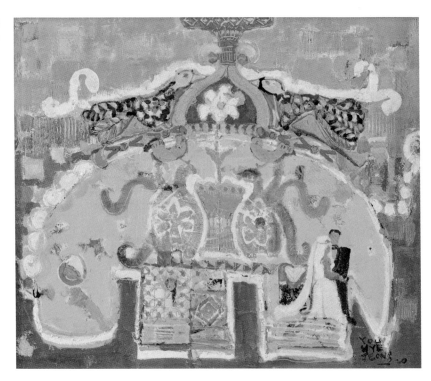

화려해 보여도 낯설기만 한 방.

그 방은 신부의 방.

돌아보면 포장된 넓은 길을 선택한 그녀

야생화가 피어있는 오붓한 산길을 선택한 그녀.

지름길을 찾다가 아직도 제대로 된 길을 못 찾은 그녀의 이름은 신부.

어떤 길을 택하든지 그 길이 옳은 길이 되어주길......

그녀는 신부의 방.

신부의 방 53x45.5cm oil on canvas 2021

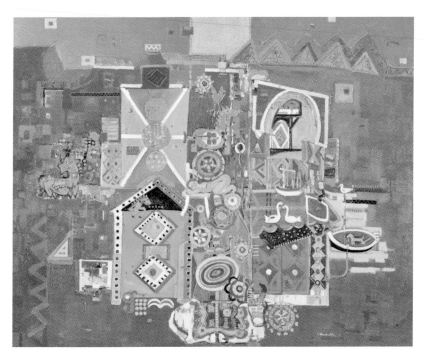

릴케의 시 162.2x130.3cm oil on canvas 2019

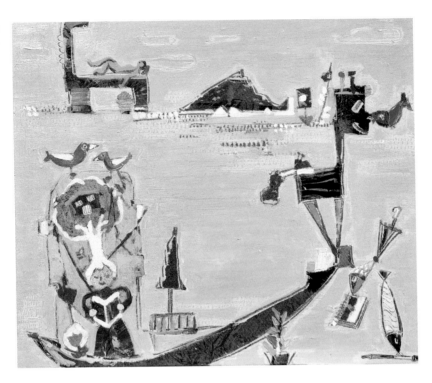

꿈의 저편 60.6x50.0cm acrylic + oil on canvas 2021

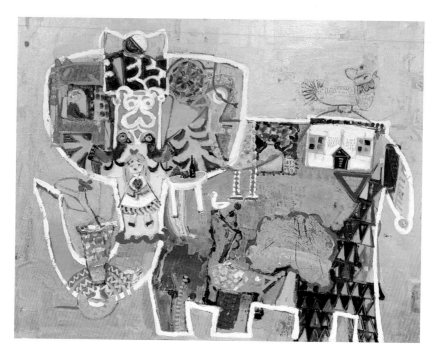

마음은 가상공간 90.9x72.7cm acrylic + oil on canvas 2020

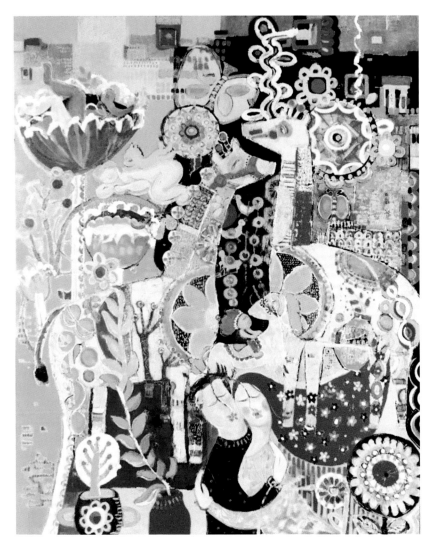

결혼 130.3x162.2cm acrylic + oil on canvas 2017

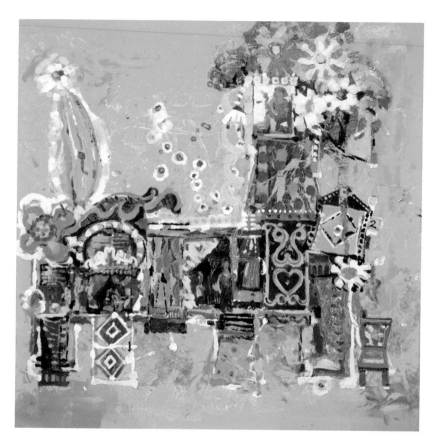

여자의 방 91x91cm acrylic + oil on canvas 2019

희망을 그리는 작가

유혜정 작가는 현대인의 내면을 직설화법이 아닌 우회된 감정으로 표현하고 의인화된 동물을 통해 작은 행복함과 평안함을 선사하려고 합니다. 그림을 통해 자신의 삶 속에서 특별한 의미를 가진 것을 그리며 의인화를 하고 반구상 작품으로 감정을 표현하고 있습니다.

유혜정 작가는 대학 때 서양화를 전공했고 졸업 후 학생들만을 가르쳤습니다.

이런저런 이유로 시행착오를 겪으면서도 늘 아쉬움이 많았던 유혜정 작가는 무엇을 얘기하고 싶어서 살아가는지 고민했습니다. 경험으로 얻고 마음에 묻어둔 것들을 분출해 내듯 그림으로 이야기했고 좀 더 실력을 갖춘 작가가 되고자 간절한 마음을 담아 꿈의 저편에 있는 희망을 그려내고 있습니다.

현재는 배재대학교에 출강하고 있고 아티스트의 길을 걸어가고 있습니다.

평범하게 때를 거스르지 않고 살아가는 일이 얼마나 중요한지 알면서

도 엄마로서 모성의 삶을 선택해서 살아냈지만 여성 작가로서 걸어갈 길 만큼은 때를 거스르지 않고 이어가기 위해 노력하는 절실함이 묻어 나는 용기 있는 모습에 박수를 보내고 싶습니다.

우려의 경계를 넘어 그림으로 많은 이들과 소통하는 작가의 길을 걸 어가고 있습니다.

유혜정 작가가 제일 부러워했던 것은 지금 여기를 사는 사람이고 싶 었을 겁니다.

앞으로는 때를 거스르지 않고 무던히 그림을 그려갈 수 있으리라 믿 습니다.

반 백 년을 살아온 유혜정 작가가 앞으로 그려갈 꿈의 세계를 설렘으로 계속 만나볼 수 있기를 바랍니다.

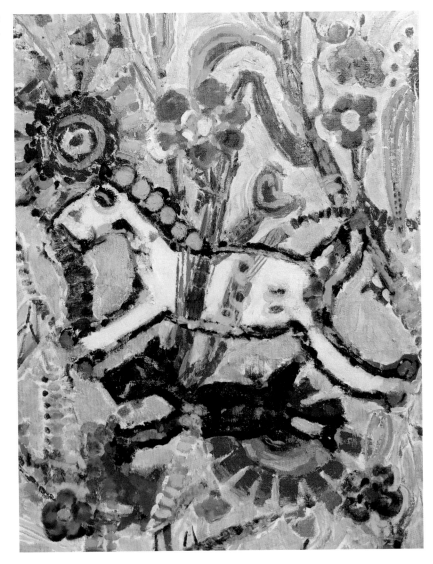

엄마와 아들 45.5x53cm acrylic + oil on canvas 2019

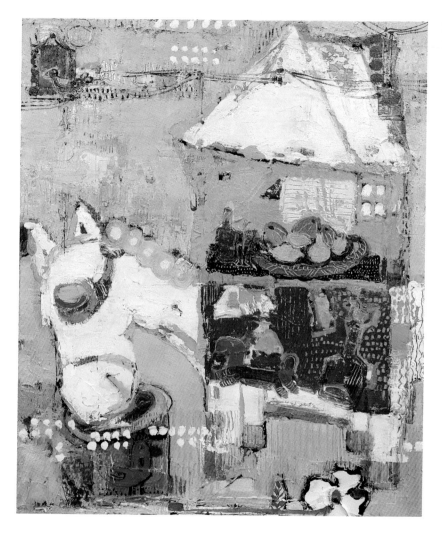

세상에서 불어 닥쳐오는 모든 것을 등으로 막고있는 아버지

"이젠 내려 두셔도 돼요 아버지."

아버지의 등 385x46cm oil on canvas 2020

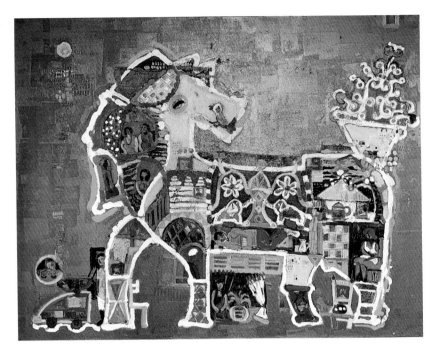

독백의 방 116.8x91cm oil on canvas 2020

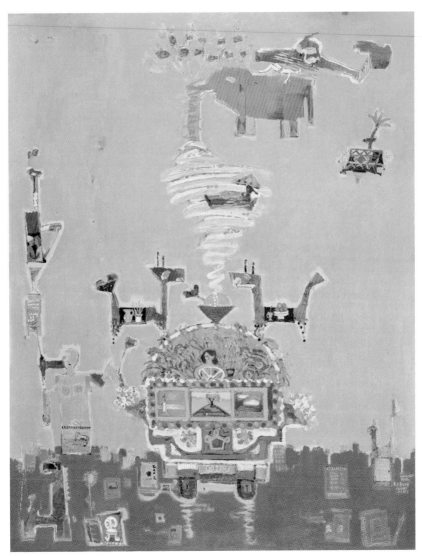

이제 나는 새로운 공간으로 기꺼이 들어가야지.

삶은 여행 145.5x112.1cm acrylic + oil on canvas 2021

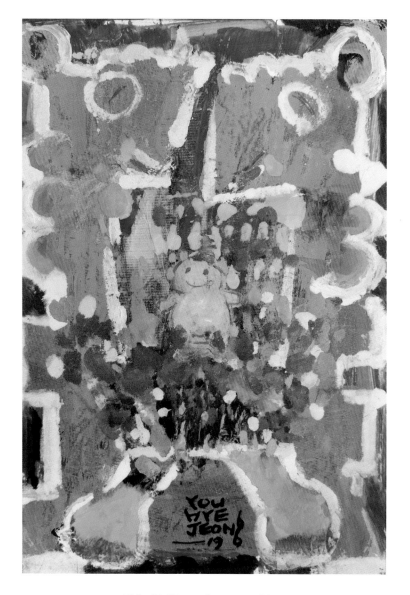

결혼 15x25cm oil on paper 2019

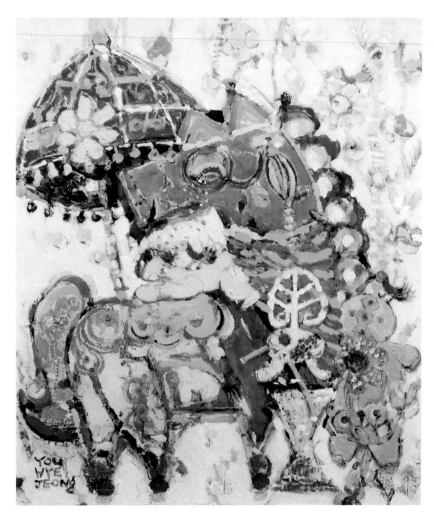

내가 지켜줄게 45.5x53cm oil on canvas 2018

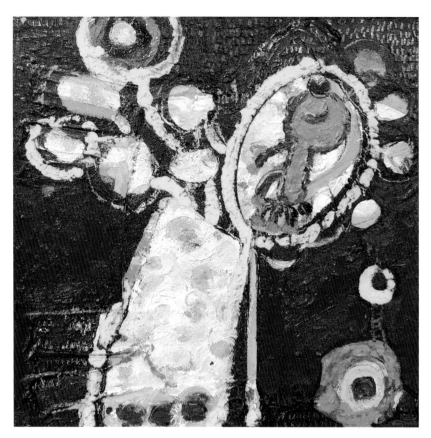

헤르만 헤세의 성장소설〈데미안〉은 내게는 어려웠다. 여고 때는 마음에 드는 문장을 위주로 읽었었고 스스로의 내면에 귀를 귀울였을 때가 되어서야 데미안을 알 수 있었다. 시간이 흘러 아이들의 성장 통을 바라보는 엄마가 된 지금은 내 안에서 저절로 우러 나오는 것이라고 말할 수 있었다. 그것이 왜 그리 힘들었을까? "새는 알을 깨고 나온다. 알은 세계다. 태어나려는 자는 한 세계를 부수어야 한다. 새는 신에게로 날아간다. 그 신의 이름은 아프락삭스다."

데미안꽃 24.2x24.2cm acrylic + oil on canvas 2019

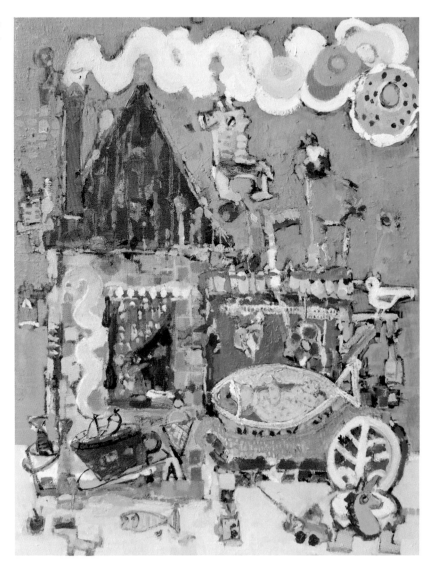

맛있는 휴식 41x53cm acrylic + oil on canvas 2019

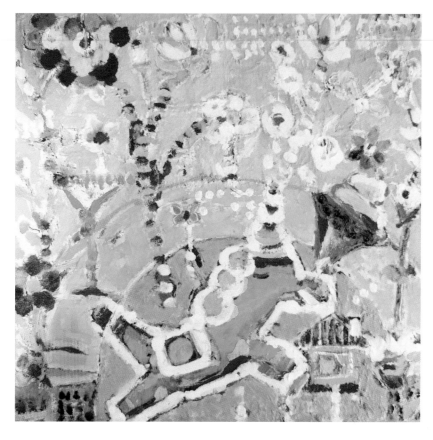

봄날 20x20cm oil on canvas 2020

산타 할아버지 40.9x27.3cm oil on canvas 2018

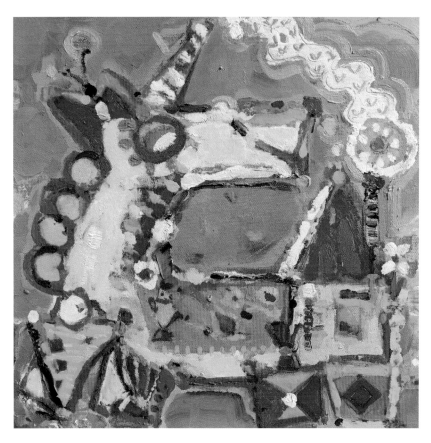

생일 27x27cm acrylic + oil on canvas 2019

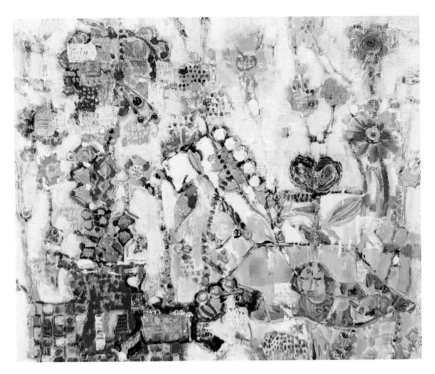

소녀의 마음 90.9x72.7cm oil on canvas 2019

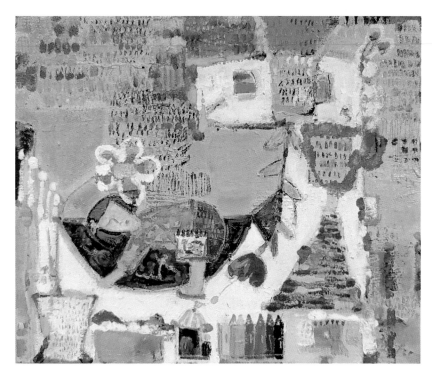

색깔이 많은 크레파스를 보면 지금도 너무 황홀해 진다.
뭐가 그리 급해서 천국에 빨리 가셨을까?
아빠는 소녀의 마음을 아실까?

아빠와 크레파스 45.5x38.5cm oil on canvas 2019

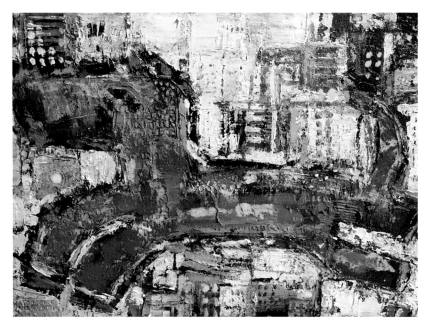

아들 33.4x21.1cm oil on canvas 2017

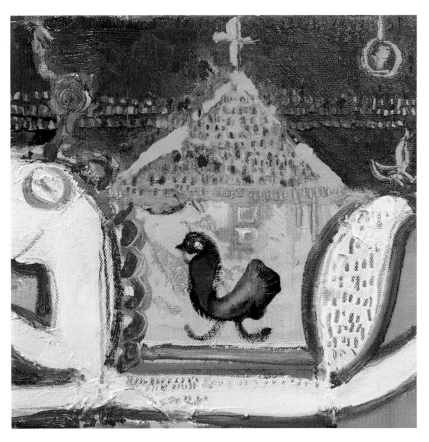

어부바 20x20cm oil on canvas 2020

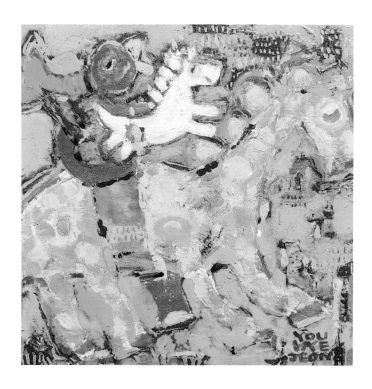

어부바 26.5x26.5cm oil on canvas 2017

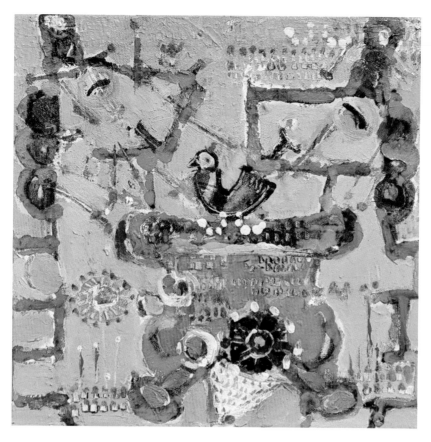

우리 함께 살아요 33.3x33.3cm oil on canvas 2020

눈을 뜨고 꿈꾸다

지금도 앞으로도 꿈 없이는 살 수 없다.

언제나 나는 꿈꾸고 있었다.

꿈의 강처럼~~!!

눈 뜨고 꿈꾸다

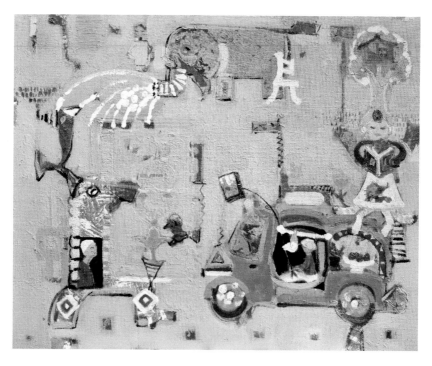

눈을 뜨고 꿈꾸다 60.6x50cm acrylic + oil on canvas 2021

profile

사람을 계속 살고 싶게 만드는 힘은 무엇일까?

유 혜 정 (柳 惠 貞, You Hye-Jeong)

개인전 및 개인 부스

개인전 6회, 개인 부스 8회
2021 "말(馬)은 말(言)이다." 개인전 (이공갤러리)
2021 한국수자원공사 개인부스 (대전 수자원공사 3층 갤러리 부스)
2020 유혜정 특별 초대 개인전 "우리의 감정 전" (대전 교차로빌딩 red-L 갤러리)
2019 초대 개인전 (갤러리 숲)
2019 아트대전 작가 개인 부스(대전 KBS갤러리)
2019 미술인 기업 상 기념 "여정" 개인전 (대전 예술가의 집)
2018 Korea Live France Art Fair(프랑스 라옹)
2018 대전 국제아트 작가 개인부스 (대전 무역센터)
2018 특별기획 초대 개인전 (대전 교차로빌딩 red-L 갤러리)
2018 꿈의 강, "언젠가 그 날이 오면" 개인전 (대전 고트 빈 갤러리)
2018 대전 국제아트 작가 개인 부스 (대전 무역센터)
2017 Korea Live France Art Fair (노르망디 홍풀뢰르 소금창고 전시장)
2016 대전 국제아트 작가 개인 부스 (대전 무역센터)
2015 대전 국제아트 작가 개인 부스 (대전 무역센터)

아트페어

주요 국내외 아트페어
2021 화랑미술제/오원화랑 작가 (서울 삼성동 코엑스)
2021 부산 국제 화랑 아트페어(BAMA/오원화랑작가 (부산 벡스코)
2020 한국 국제 아트페어(KIAF) /오원화랑 작가 (코로나19로 인한 온라인뷰잉룸 개최)
2020 부산 국제 화랑 아트페어(BAMA) / 갤러리다선 (부산 벡스코)
2020 더코르소아트페어 "그림사러가자" /울산 롯데호텔
2020 화랑미술제/오원화랑 작가 (서울 삼성동 코엑스)
2019 홈 테이블 데코 페어/갤러리BIZUM (서울 삼성동 코엑스)

2019 불루 호텔 아트페어(시타딘 해운대 부산 호텔)

2019 한국 국제 아트페어(KIAF) /오원화랑 작가 (서울 삼성동 코엑스)

2019 아트광주19 (광주 김대중 컨벤션 센터)

2019 세종 아트페어(SAF)/ (세종 컨벤션센터)

2019 화랑미술제/오원화랑 작가 (서울 삼성동 코엑스)

2018 아트광주18/오원화랑작가 (광주 김대중 컨벤션 센터)

2018 블루 호텔 아트페어/(주)해운대그랜드호텔11층

2018 세종 아트페어(SAF)/ (세종시 문화예술회관)

2018 NEUE ART DIE KUNSTMESSE/MESSE DRESDEN

　　　독일 드레스덴 예술축제 (독일 드레스덴)

2017 화랑미술제 /오원화랑 작가 (서울 삼성동 코엑스)

2017 한국 국제 아트페어(KIAF) /오원화랑 작가 (서울 삼성동 코엑스)

2017 제26회 아트 오사카 호텔 그랑비아 오사카 전 (오사카 그랑비아 호텔)

2017 광주 국제 아트페어 (광주 김대중 컨벤션센터)

2017 세종 아트페어(SAF)/ (정부 세종 컨벤션센터)

2014 Korea Live Dresden Art Fair(1점 작가전)/(독일 드레스덴)

2011 서울 국제 뉴 아트페어 시나프전 (서울 킨텍스)

주요그룹전(2021~2001)

2021 대전 아트포럼 정기전 (고트빈 갤러리)

2021 대전광연시 초대 작가전 (대전 시립미술관)

2021 오원화랑 기획 5인초대전 (오원화랑)

2021 대전미술제 (대전예술가의 집 전관)

2021 행복열차 전 (이공갤러리)

2021 배재대학교 아트앤웹툰학과 회화전공 교수미전 (고트빈갤러리)

2021 대전 아트 포럼 전 (대전MBC방송국 M갤러리)

2021 새롭게 걷다 전 (대전MBC방송국 M갤러리)

2020 새롭게 걷다전 '같이의 가치' (대전 MBC M갤러리)

2020 대전 미술제 (명화갤러리)

2020 미로회 소품 전 (이미정 갤러리)
2020 여성특별위원회 회원 전 (대전 MBC M갤러리)
2020 대전광역시 미술대전 초대작가전 (대전 시립미술관)
2020 말도마요 2020 (문화공간 주차)
2020 어쨌거나 My way 8인의 동행 전 (전주 교동미술관)
2020 대전아트 포럼 전 (명화갤러리)
2020 힘내자 십시일반 전 (포항 문화예술과 1층 전시실 더 코르소 갤러리)
2020 My way전 (여수 달빛 갤러리)

2019 명화 갤러리 개관 초대 전 (명화 갤러리)
2019 We Art 전 (대전 MBC M갤러리)
2019 제8회 말도마요 전 (문화공간 주차)
2019 대전 미술제 (대전 예술가의 집)
2019 대전광역시 미술대전 초대작가전 (대전 시립미술관)
2019 미로회 단체전 (모리스 갤러리)
2019 레드엘 갤러리 소장 전 (대전 교차로 레드엘 갤러리)

2018 대전 미술제 (대전 예술가의 집 전관)
2018 이미정 갤러리 기획 배제대학교 교수 미전 (이미정 갤러리)
2018 We Art 전 (갤러리 고트빈 TJB점)
2018 여성 특별 위원회 회원 전 (대전 시청 갤러리)
2018 대전광역시 미술대전 초대작가전 (대전 시립미술관)
2018 말도마요 전 (문화공간 주차)
2018 폴란드 기획 초대 전 (바르샤바 크라쿠프 전시장)
2018 6대 광역시 및 제주 예총 미술 교류전 (인천 송도 컨벤시아 3전시홀)
2018 풍유 가색 전 (충북 영동 U.H.M 갤러리)
2018 미로 전 (모리스 갤러리)
2018 한국,대전5명의 아티스트전 kunstraum.gad (독일 베를린)
2017 한국, 태국 교류전 (태국 송클라 대학타파니 캠버스)
2017 대전 미술제 (대전 예술가의 집)

2017 대전광역시 미술대전 (대전 시립 미술관)

2017 신년기획 말도마요 전 (문화공간 파킹)

2017 wE-ART전 (대전 KBS 방송국 갤러리)

2017 미로 전 (대전 보다 아트센터)

2016 대청 물 전시관 초대그룹전 (대청댐 물 문화관)

2016 대전광역시 미술 대전 (대전 시립 미술관)

2016 Inter-Action 전 (한남대학교 중앙박물관 미술전시실)

2016 T.M.T.A 전 (한남대학교 중앙 박물관 미술전시실)

2016 월요사랑 전 (대전 오원화랑)

2015 대전 중구작가 초대 그룹전 (대전 중구 문화원)

2015 중구를 이끌어갈 아티스트전 (대전 중구문화원)

2015 Inter-Action 전 (한남대학교 중앙박물관 미술전시실)

2015 T.M.T.A 전 (대전 예술가의 집)

2015 대전광역시 미술대전 (대전 시립 미술관)

2014 대한민국 미술대전 (서울시립미술관 경희궁미술관)

2014 대전광역시 미술대전 (대전 시립미술관)

2014 정크아트페스티벌 (대전 갤러리)

2014 대전 환경협회 환경 전 (대전 갤러리)

2013 정크아트페스티벌(아트죤 갤러리)

2013 대전 환경협회 환경 전 (아트죤 갤러리)

2012 보은 국제 아트 엑스포 깃발 전 (충남 보은 국민체육센터)

2012 대전 환경협회 환경전 (대청문화전시관)

2012 바끄로 정기전 (중구 문화원)

2010 한국.중국 15주년 기념 북경 초대그룹전 (798 K 공간 전시장)

2001 창신대 졸업전 (창원 성산아트홀)

수상경력

2020 한국미술협회 대전광역시 미술협회 창작 상(서양화)

2018 대전예총 예술인 기업가 상(라이온 켐텍 주식회사) 수상

2016 대전광역시 미술대전 최우수상 수상 (서양화)

심사경력

제39회 대한민국미술대전 구상부문 1차 심사위원

제19회 대한민국 여성미술대전 수채화부문 심사위원

대전시 공무원미술대전,금강일보아동미술공모전,장애인미술대회, 심사위원역임

학력

창신대학 조형미술과 서양화전공

한남대학교 교육대학원 미술교육과 졸업

*석사논문// 마크 로스코(Mark Rothko) 작품연구

작품 소장처

라이온 켐텍 주식회사(대전)

글로벌 에너지 서비스 에네스지(대전)

부산 시민여객 자동차(주)

서울 서초구 조안빌딩

대전 교차로빌딩

그 외 개인소장 다수.

(현) 대전광역시 초대작가, 한국미협 대전광역시미술협회 회원

　　대전미술협회 서양화 분과이사, 대전광역시 미술대전 운영위원,

　　대전아트포럼 회원, 그림 그리다 미술 운영, 배재대학교 출강(2017~)

(연락처) 010-2513-4089

(메일) youseven71@naver.com

(작업실) 대전시 중구 당디로6번길 104 3층

(인스타그램) artist_you_hyejeong

유혜정 (柳惠貞, You Hye-Jeong)

Solo Exhibition & Private Booth

6 Solo Exhibitions, 8 Private Booths
2021 "A horse is a word." Solo Exhibition(IGONG Gallery)
2021 Private Booth, Korea Water Resources Corporation(Gallery Booth,
 3rd Floor, Water Resources Corporation, Daejeon)
2020 You Hye-Jeong, Special Invitational Solo Exhibition "Our Emotional Exhibition"
(red-L Gallery, Daejeon Kyocharo Building)
2019 Invitational Solo Exhibition(Gallerysoop)
2019 Art Exhibition Artist's Private Booth(Daejeon KBS Gallery)
2019 Artist Enterprise Award Celebration "Journey" Solo Exhibition(Daejeon
 Culture and Arts Foundation)
2018 Korea Live France Art Fair(Lyon, France)
2018 Daejeon International Art Artist's Private Booth(Daejeon Convention Center)
2018 Special Planning Invitational Solo Exhibition(red-L Gallery, Daejeon Kyocharo
 Building)
2018 River of Dreams, "Someday When That Day Comes" Solo Exhibition(Goat
 Bean Gallery, Daejeon)
2018 Daejeon International Art Artist's Private Booth(Daejeon Convention Center)
2017 Korea Live France Art Fair (Salt Warehouse Exhibition Hall, Honfleur, Normandie)
2016 Daejeon International Art Artist's Private Booth(Daejeon Convention Center)
2015 Daejeon International Art Artist's Private Booth(Daejeon Convention Center)

Art Fair
Major Domestic and International Art Fairs

2021 Gallery Art Festival/Owon Gallery(Coex, Samseong-dong, Seoul)
2021 Busan International Gallery Art Fair(BAMA/Owon Gallery Artists(Bexco, Busan)
2020 Korea International Art Fair(KIAF)/Owon Gallery Artists
 (Holding Online Viewing Room Due to Corona 19)

2020 Busan International Art Fair(BAMA)/Gallery Dasun(Bexco, Busan)

2020 The Corso Art Fair "Let's Go Buy Some Paintings." /Lotte Hotel, Ulsan

2020 Gallery Art Festival/Owon Gallery Artists(Coex, Samseong-dong, Seoul)

2019 Home Table Deco Fair/ Gallery BIZUM(Coex, Samseong-dong, Seoul)

2019 Blue Hotel Art Fair(Citadines, Haeundae Busan Hotel)

2019 Korea International Art Fair/Owon Gallery Artists (Coex, Samseong-dong, Seoul)

2019 Art Gwangju 19(Kimdaejung Convention Center, Gwangju)

2019 Sejong Art Fair(SAF)/ (Sejeong Convention Center)

2019 Gallery Art Festival/Owon Gallery Artists(Coex, Samseong-dong, Seoul)

2018 Art Gwangju 18/Owon Gallery Artists(Kimdaejung Convention Center,
 Gwangju)

2018 Blue Hotel Art Fair/11th floor, Haeundae Grand Hotel

2018 Sejeong Art Fair(SAF)/Culture and Arts Center, Sejong City

2018 NEUE ART DIE KUNSTMESSE/MESSE DRESDEN
 Dresden Art Festival, Germany(Dresden, Germany)

2017 Gallery Art Festival/Owon Gallery Artists(Coex, Samseong-dong, Seoul)

2017 Korea International Art Fair/ Owon Gallery Artists (Coex, Samseong-dong, Seoul)

2017 The 26th Art Osaka Hotel Granvia Osaka Exhibition
 (Granvia Hotel, Osaka)

2017 Gwangju International Art Fair(Kimdaejung Convention Center,
 Gwangju)

2017 Sejeong Art Fair(SAF) / (Government Sejong Convention Center)

2014 Korea Live Dresden Art Fair(1 Piece of Work Artist Exhibition)
 (Dresden, Germany)

2011 Seoul International New ArtFair Sinaf Exhibition(KINTEX, Seoul)

Major Group Exhibitions(2021~2001)

2021 Daejeon Art Forum Regular Exhibition(Goat Bean Gallery)

2021 Daejeon Metropolitan City Invited Artist Exhibition
 (Daejeon Musuem of Art)

2021 Owon Gallery Planning 5-Person Invitational Exhibition
 (Owon Gallery)

2021 Daejeon Art Festival(The Whole Building of Daejeon Culture and Arts Foundation)

2021 Happy Train Exhibition(Igong Gallery)

2021 Painting Major, Art & Webtoon Department, PaiChai University Professor Art Exhibition(Goat Bean Gallery)

2021 Daejeon Art Forum Exhibition(M Gallery, Daejeon MBC Broadcasting Station)

2021 New Walk Exhibition(M Gallery, Daejeon MBC Broadcasting Station)

2020 New Walk Exhibition 'Value of Being Together'(M Gallery, Daejeon MBC)

2020 Daejeon Art Festival(Myunghwa Gallery)

2020 Maze Group Prop Exhibition(Lee Mi-jeong Gallery)

2020 Women's Special Committee Member Exhibition(M Gallery, Daejeon MBC)

2020 Daejeon Metropolitan City Art Exhibition Invited Artist Exhibition (Daejeon Museum of Art)

2020 Don't Talk 2020(Cultural Space Parking)

2020 Anyway, My way, 8 People Accompany Exhibition(Gyodong Museum of Art, Jeonju)

2020 Daejeon Art Forum Exhibition(Myunghwa Gallery)

2020 Cheer up, Making a United Effort to Help a Person Exhibition (1st Floor, The Corso Gallery, Pohang Culture and Arts Department)

2020 My way Exhibition(Moonlight Gallery, Yeosu)

2019 Invitational Exhibition for the Opening of Myunghwa Gallery (Myunghwa Gallery)

2019 We Art Exhibition(M Gallery, Daejeon MBC)

2019 The 8th Don't Talk Exhibition(Cultural Space Parking)

2019 Daejeon Art Festival(Daejeon Culture and Arts Foundation)

2019 Daejeon Metropolitan City Art Exhibition Invited Artist Exhibition (Daejeon Museum of Art)

2019 Maze Group Exhibition(Morris Gallery)

2019 red-L Gallery Collection Exhibition(red-L Gallery, Daejeon Kyocharo)

2018 Daejeon Art Festival(The Whole Building of Daejeon Culture and Arts Foundation)

2018 Lee Mi-jeong Gallery Planning, PaiChai University Professor Art Exhibition(Lee Mi-jeong Gallery)

2018 We Art Exhibition(TJB Branch, Gallery Goat Bean)

--- 2018 Women's Special Committee Member Exhibition(Daejeon City Hall Gallery)

2018 Daejeon Metropolitan City Art Exhibition Invited Artist Exhibition
(Daejeon Museum of Art)

2018 Don't Talk Exhibition(Cultural Space Parking)

2018 Polish Planning Invited Exhibition(Krakow Exhibition Center, Warsaw)

2018 Art Exchange Exhibition of 6 Metropolitan Cities and Jeju Art Association
(Exhibition Hall 3, Songdo Convensia, Incheon)

2018 Allegory Additive Color Exhibition(U.H.M Gallery, Yeongdong, Chungbuk)

2018 Myth Exhibition(Morris Gallery)

2018 Exhibition of 5 Artists in Daejeon, Korea, kunstraum.gad
(Berlin, Germany)

2017 Korea-Thailand Exchange Exhibition(Pattani Campus, Songkhla University, Thailand)

2017 Daejeon Art Festival(Daejeon Culture and Arts Foundation)

2017 Daejeon Metropolitan City Art Exhibition(Daejeon Museum of Art)

2017 New Year's Plan, Don't Talk Exhibition(Cultural Space Parking)

2017 wE-ART Exhibition(Gallery, Daejeon KBS Broadcasting Station)

2017 Maze Exhibition(Daejeon Voda Art Center)

2016 Daecheong Water Exhibition Hall Invitational Group Exhibition
(Water Culture Center, Daecheong Dam)

2016 Daejeon Metropolitan City Art Exhibition(Daejeon Museum of Art)

2016 Inter-Action Exhibition(Art Exhibition Room, Hannam University Central Museum)

2016 T.M.T.A Exhibition(Art Exhibition Room, Hannam University Central Museum)

2016 Monday Love Exhibition(Owon Gallery, Daejeon)

2015 Daejeon Jung-gu Artist Invitational Group Exhibition (Daejeon Jung-gu Cultural
Center)

2015 Artist Exhibition That Will Lead Jung-gu(Daejeon Jung-gu Cultural Center)

2015 Inter-Action Exhibition(Art Exhibition Room, Hannam University Central Museum)

2015 T.M.T.A Exhibition(Daejeon Culture and Arts Foundation)

2015 Daejeon Metropolitan City Art Exhibition(Daejeon Museum of Art)

2014 Korea Art Exhibition(Gyeonghuigung Museum of Art, Seoul Museum of Art)

2014 Daejeon Metropolitan City Art Exhibition(Daejeon Museum of Art)

2014 Junk Art Festival(Daejeon Gallery)
2014 Daejeon Environment Association Environment Exhibition
(Daejeon Gallery)
2013 Junk Art Festival(Art Zone Gallery)
2013 Daejeon Environment Association Environment Exhibition
(Art Zone Gallery)
2012 Boeun International Art Expo Flag Exhibition
(National Sports Center, Boeun, Chungnam)
2012 Daejeon Environment Association Environment Exhibition (Daecheong Cultural
Exhibition Hall)
2012 Baccro Regular Exhibition(Jung-gu Cultural Center)
2010 Korea and China 15th Anniversary Beijing Invitational Group Exhibition(798 K
Space Exhibition Hall)
2001 Changshin University Graduation Exhibition(Changwon Seongsan Art Hall)

Award-winning Career
2020 Creative Award, Daejeon Metropolitan Art Association(Western Painting)
2018 Artist Entrepreneur Award, Daejeon Yechong(Lion Kemtech Co., Ltd.)
2016 Grand Prize, Daejeon Metropolitan City Art Competition(Western Painting)
Judging Experience
1st Jury Member of Planning Division, 39th Korea Art Competition
Jury of Watercolor Division, 19th Korea Women's Art Competition
Served as a Judge of Daejeon City Civil Service Art Competition, Geumgang Ilbo
Children's Art Contest, and Disabled Art Contest

Education
Majoring in Western Painting, Department of Fine Arts, Changshin University
Graduated from the Department of Art Education, Hannam University Graduate
School of Education
*Master's Thesis// Research on Mark Rothko's Work

158 Places of Work Collection

--- Lion Chemtech Co.,Ltd(Daejeon)
Global Energy Service EnesG(Daejeon)
Busan Ci Min Passenger Co.,Ltd
Joan Building, Seocho-gu, Seoul
Daejeon Kyocharo Building
Many Other Private Collections

(Present) Invited Artist, Daejeon Metropolitan City,
Member of Daejeon Art Association, KFAA
Western Painting Division Director, Daejeon Art Association/ Art Exhibition
Steering Committee, Daejeon City
Member of Daejeon Art Forum, Operation of Drawing Pictures Art,
Lecturing at PaiChai Univ. (2017~)

(Contact) 010-2513-4089
(E-mail) youseven71@naver.com
(Workplace) 3rd floor, 104, Dangdi-ro 6beon-gil, Jung-gu, Daejeon
(Instagram) artist_you_hyejeong